世界名畫家全集　何政廣主編

李奇登斯坦 Roy Lichtenstein

李家祺●撰文

藝術家出版社

世界名畫家全集

普普藝術的超級明星

李奇登斯坦

Roy Lichtenstein

何政廣●主編

李家祺●撰文

藝術家出版社

目 錄

前　言

　　美國普普藝術大師羅伊‧李奇登斯坦（Roy Lichtenstein 1923~1997），被藝術學界肯定為創造了純粹的美國新繪畫。在二十世紀中葉，抽象表現繪畫盛極一時之際，他和紐約年輕一代畫家，提出了新形式的具象繪畫－－普普藝術（POP ART），在六十年代一舉成名，成為足與歐洲繪畫體系一別苗頭的新美國藝術，甚至許多曾受美國商業影響的域外文化，亦感受他作品的震憾力。

　　李奇登斯坦1923年生於紐約中產階級家庭，少年期渡過幸福安定家庭生活。就讀紐約私立高中時，在家學習素描和油畫。高中畢業後進入紐約藝術學生聯盟學畫，接著攻讀俄亥俄州立大學美術系，獲碩士學位。二次世界大戰於海軍服兵役，戰後於母校擔任講師。1950年在克里夫蘭的登沙迪畫廊舉行首次個展，作品為幾何抽象畫。1960年他赴紐澤西的州立羅傑士大學執教，認識了以創作偶發藝術聞名的環境藝術家卡普羅，以及後來同為普普畫家的奧登堡，吉姆‧坦因等，他也開始新繪畫的探索。

　　1961年，李奇登斯坦開始創作最初的普普繪畫。他用油彩把口香糖上的唐老鴨和米老鼠放大描繪在巨幅的畫布上，變成自己的作品，美國五十年代的連環漫畫，成了他繪畫素材的來源。1961年秋天，李奇登斯坦的新作繪畫拿到紐約的卡斯杜里畫廊展出，爆出冷門的漫畫題材油畫震驚紐約蘇荷畫廊，發現他的卡斯杜里畫廊與他簽約，1962年為他舉辦個展，巴沙迪那美術館首次舉行的以普普藝術為中心的展覽，他也應邀展出，李奇登斯坦從此成名。1968年他辭去教職，專心作畫，先後在美國各大美術館舉行回顧展。1997年9月29日因肺炎去世，享年74歲。

　　李奇登斯坦生前的畫室，位在紐約的華盛頓街，鄰近蘇荷區，附近就是哈德遜河。生活規律嚴謹，他的大畫室也整理得清潔有序，畫室中擺著舒適的家具，地面是木材地板，有一面牆貼著色彩樣本和各種顏料罐，下方地面桌上放置許多顏料罐，每一隻色彩畫筆作畫後都用膠帶綁在該種色彩的顏料罐上，避免色彩混攪。因為作品畫幅大，他把畫布放在畫架上，作畫塗色時畫幅可以自由轉動方向，便於用手運筆塗色。通常他作畫時，會擺著四至五張畫布，同步進行繪畫。

　　李奇登斯坦的繪畫或雕刻作品，引用自漫畫、日用品、廣告以及一些美術史上名畫家的作品造型，轉化成他自己獨創的的技法與創作風格。他放大印刷的網點，把點子放在一定的距離之外，造成巨大又遙遠的印象，只是為了講一個故事而存在的連環畫形象、現代生活裡一系列的符號，被他放到美術館牆壁的尺幅，成為受人審視的藝術作品，讓大眾文化與曲高和寡的藝術混聲合唱，從來很少走進美術館不敢縱情欣賞藝術的民眾，看了他的繪畫也發出會心一笑。李奇登斯坦的一幅名作－1963年油畫〈溺水的女孩〉，漫畫中的文字「我不在乎，我寧願沉下去，也不想叫布拉德來救我！」也保留在畫面上，六十年代煽情小說漫畫情節，透過他淨化的畫面呈現出來，激起觀者快感後引發對事物的思考，「我的藝術不是文字的藝術，而是一種戲畫！」李奇登斯坦如是說，呈現出他玩味無窮幽默的一面人生。他不斷改變風格，晚年還嘗試創作中國式網點山水畫，追求東方繪畫中閑靜安寧的氣息。

二〇〇八年五月寫於藝術家雜誌社

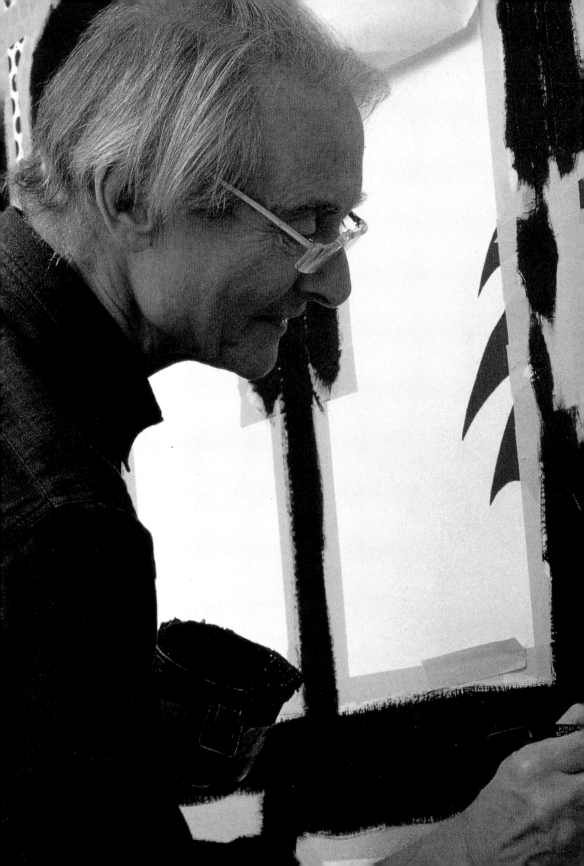

普普藝術的超級明星——
李奇登斯坦的生涯與藝術

　　一九五八年「普普藝術」（Pop Art）名詞出現，是指一群在英國的藝術家和作家，以人們最熟悉、最普遍與大眾化的事物為題材，這種流行藝術很快傳到美國紐約。

　　李奇登斯坦出生於紐約市，又在紐約做事，自然受到這股風潮的影響。他畫廣告，內容都來自日常生活中的襪子、延長線、線球、筆記本、放大鏡、窗簾和霜淇淋，特別偏重廚房用品，像是電鍋、洗衣機、冰箱、腳踩的垃圾桶、烤箱、噴灑劑等等。李奇登斯坦想為廣告尋求藝術的規範。

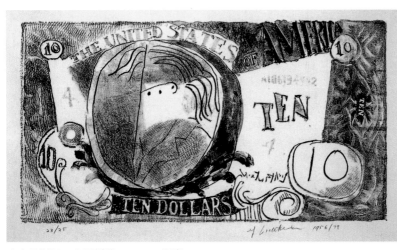

李奇登斯坦　**十元紙幣**　1956　版畫　14×28.6cm

李奇登斯坦　**無題**
（筆法畫）　1959
油彩畫布
174.6×121.3cm
（右頁圖）

李奇登斯坦於工作室
1992（艾得曼攝）
（前頁圖）

李奇登斯坦　**無題**（筆法畫）　1959　油彩畫布　121.9×152.4cm

　　他又以卡通人物作爲畫中的主人翁，像是米老鼠、唐老鴨、大力水手爲一般人所熟識的迪士尼影片的主角。完成後不敢示人，一直等到畫展會場爲同業接受後，決心繼續走下去，他要提升卡通的藝術地位。

　　從連環畫的小冊子得到靈感，開發了兩條坦道，一是以少女爲主題的愛情畫；一是以空戰爲內容的戰爭畫，爲了加深人們的印象，甚而將文字的旁白也在畫中出現。李奇登斯坦要把連環畫轉化爲藝術的形式。

　　15歲決心以畢卡索爲師。次年暑假參加了「藝術學生聯盟」，

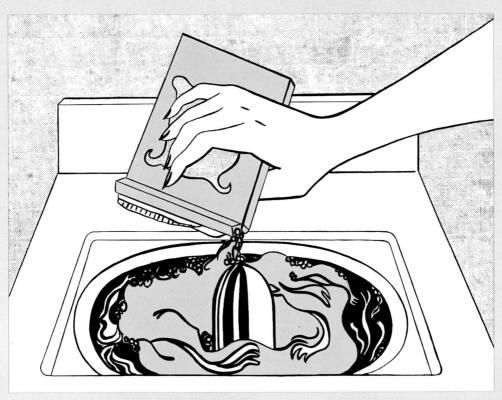

李奇登斯坦　**洗衣機**　1961　油彩畫布　143.5×174cm

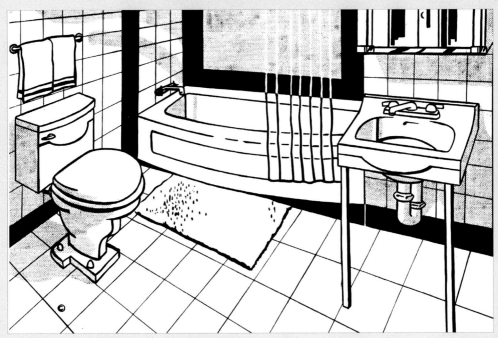

李奇登斯坦　**浴室設備**　1961　油彩畫布　116.8×176.5cm

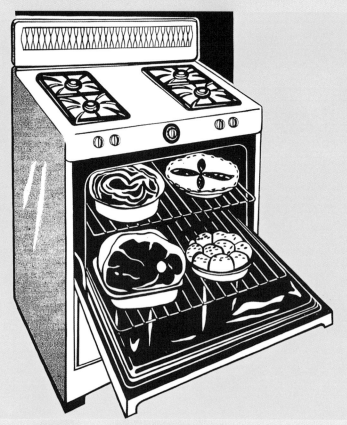

李奇登斯坦　**烤箱**　1961　油彩畫布　172.7×172.7cm

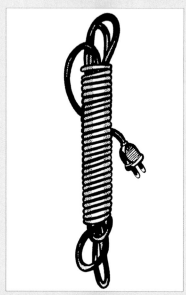

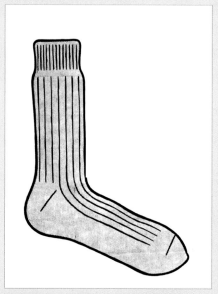

李奇登斯坦　**延長線**　1961
油彩畫布　71.1×45.7cm

李奇登斯坦　**襪子**　1961　油彩畫布
121.9×91.4cm

李奇登斯坦　**電爐**
1961　油彩畫布
174×174cm

接著進大學專攻繪畫。他對這位藝壇大師的抽象派與立體派領悟最深，同時也影響到研究其他宗師與畫派的興趣。歐洲的蒙德利安、馬諦斯、塞尚、莫內，美國的杜庫寧、帕洛克、雷明頓，甚而日本與中國的畫法，在李奇登斯坦的作品裡顯而易見。他的志願是集各家各派之大成。

如果一個畫家只能在廣告畫、卡通畫、連環圖畫中打轉，既使再好的技巧，絕得不到在畫壇的一席之地。模仿絕非創作，當人們看到大教堂與乾草堆，署名竟是李奇登斯坦，覺得已是山窮水盡，連自己的創意都沒有。

難怪《生活雜誌》的藝評家克洛夫（Max Kozloff）不得不發問「他是美國最差勁的畫家嗎？」

等到斑點技巧熟練的應用在作品後，他讓紐約畫壇驚訝！安迪・沃荷首先申明放棄卡通畫。李奇登斯坦是學者畫家，兼顧理論與經驗，對藝術的運筆與畫法，不停的研究，當色彩鮮豔與變化無窮的筆法畫公開後，他已經是名滿天下，各地的邀約藝術品也包括了雕塑。人們對畫家已有信心。一九八六年李奇登斯坦的「大壁畫」在紐約金融區揭幕，奠定了普普藝術領導人的地位。

獨樹一幟的室內畫與中國式的山水畫，不只顯現了畫家的新創作領域，也將藝術技巧發揮得淋漓盡致。當時七十歲的老畫家仍在努力，改變人們對普普藝術的看法與尊重。

普普畫家都希望樹立心中繪畫的偶像。安迪・沃荷選了瑪麗蓮夢露，杜庫寧的大半時間在畫他的女人，李奇登斯坦也有夢中情人，在他畫中出現的都是漂亮的少女。我們可以說：這就是繪畫的原動力。

經過這群流行藝術家的奮鬥，美國在世界畫壇才有與人一爭長短的本錢。二次大戰後，世界的經濟中心從倫敦轉移到紐約。西元二○○○年後，世界藝術中心的領銜，紐約的份量已高過於巴黎。

以畢卡索為學習對象

羅伊・李奇登斯坦（Roy Lichtenstein, 1923-1997）出生於一九二三年紐約市的中產階級的家庭。父親是房地產商人。他在曼哈頓的西區成長，從八年級到十二年級都是在私立的中學，喜歡科學，愛聽廣播。在少年時代，開始畫一些自己喜歡的東西，參加很多爵士音樂會，也常常涉足爵士俱樂部。受到畢卡索所描繪的音樂家表演的鼓舞，他也繪了一系列爵士音樂家的畫像。

一九三九年在紐約「藝術學生聯盟」（Art Student League）選了暑期班，跟隨美國區域畫家馬許（Reginald Marsh）習畫。一九四○年高中畢業，他決定繼續鑽研，進入「俄亥俄州立大學」藝術系。跟隨薛曼（Hoyt L. Sherman）教授，享譽於視覺認知與正式組織的理論。

第二次世界大戰，使得李奇登斯坦綴學，他被徵召入伍，兵役期是從一九四三到一九四五年。當他重返美國後，回到原校完成學業，繼續入研究所時，同時被聘為講師，一直到一九五一年。

接著轉往紐約州立大學任教，同時在外兼差。這時候的繪畫主要多半抽象作品，畢卡索是對他最具影響力的畫家。光靠賣畫，實

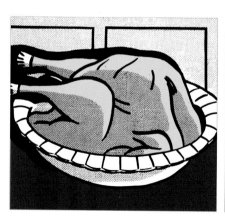

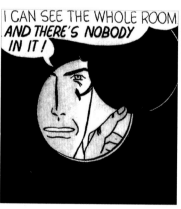

李奇登斯坦　**火雞**
1961　油彩畫布
66×76.2cm

李奇登斯坦　**屋裡沒人**
1961　油彩畫布
122×122cm（右圖）

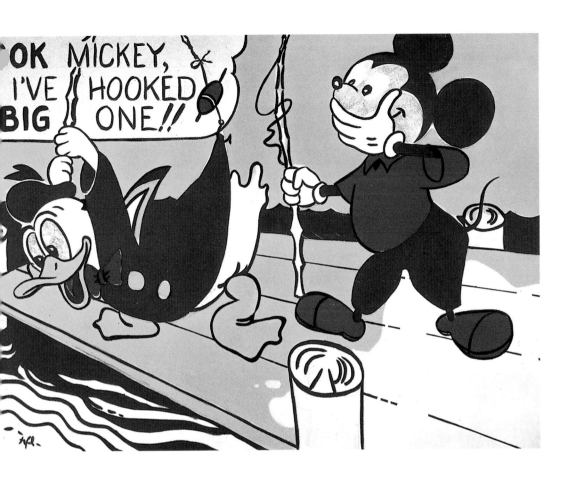

李奇登斯坦
米老鼠和唐老鴨 1961
油彩畫布
121.9×175.3cm

在無法維持生計，所以重回教職。

　　一九六〇年加入紐澤西州的羅傑士（Rutgers）大學的教授陣容，在這裡遇到了很多未來普普藝術的成員。李奇登斯坦開始對表演藝術感到興趣，包括有音樂、舞蹈、手勢、默劇，也是一種「即興」（Happenings）的性質，利用機會的效果，毋須正式舞台，它是一種娛樂形式，也是視覺藝術，在於強調演員與觀眾的合一。題材不拘，主要是大家分享舞台的靜態主題和一些平凡事物，這項收成很快的促使普普藝術家在他們的工作中顯得更突出。當他看過「即興」表演後不久，李奇登斯坦開始了第一張的通俗畫。

　　他與一般畫家有很大的不同，在整個製作過程中，修改與變換隨時都會發生。可以從畫布的任何一個角度與方向來工作。李奇登斯坦將整幅畫倒過來，從側面與對角線去觀察，研究從鏡子反射的倒影，這項檢視，可以發現抽象畫在空間與形式的問題。最後將畫

留在畫室裡幾個禮拜，如果仍然不滿意顯像，會再度更改，如果畫面結構不對勁，乾脆毀了重繪。

　　李奇登斯坦的畫室寬敞明亮，所有的繪畫材料與工具都是安放得宜。畫室是個工作愉快的場所。幾十年來的經驗，讓他知道秩序的價值，足夠的訓練去掌握時間的安排。

　　李奇登斯坦做事有條理，又有專業的良好訓練，加上銳利的眼光、過人的敏感度與觀察力，這是與當代同行的藝術家比較中最優越的條件。

薛曼的閃光教學法

　　紐約藝術學生聯盟的馬許，是李奇登斯坦的第一位正式繪畫老師。師生關係，通常是可能有影響，或是對抗影響。馬許是反抗抽象式的歐洲藝術，尤其是立體派與未來派，比較喜歡充滿色彩與活力的市區景緻，像是遊樂場、公園、海灘，或是地下鐵。這些都是馬許渴望的主題。由於雙方接觸時間很少，因而對李奇登斯坦影響不大。

　　薛曼是俄亥俄州立大學的老師，對李奇登斯坦提供了許多新的見解與經驗。薛曼教學採用「閃光室」（flash room）。在一間很黑的教室，將很多影像在螢幕上瞬間顯示，然後消失，學生要很快的畫下自己所能看到的東西。

　　最初的影像都很簡單，漸漸地變得複雜而多變化。最後發現，實物懸掛在天花板，有時候老師同時用上三架投影機，一方面得到多層的認識，同時也增加了繪畫的難度。

　　這是一種高度興緻的教學效果。不同深度的影像結構，至少讓李奇登斯坦認為，在注意力集中的情況下，得到非常強烈的影像，幾乎無法忘懷，而在黑暗中作畫，使得畫紙上的重點必須要有意義，才能與整個影像中的其他部分有關連。

　　將科學與美學結為一體。這種新鮮的嘗試，成為李奇登斯坦最有興趣的一門課。

　　事實上，薛曼真正的用意，是要讓學生知道，在沒有閃光的輔

李奇登斯坦　**球鞋**
1961　油彩畫布
123.1×88.2cm
（右頁圖）

FOOTWEAR . . .

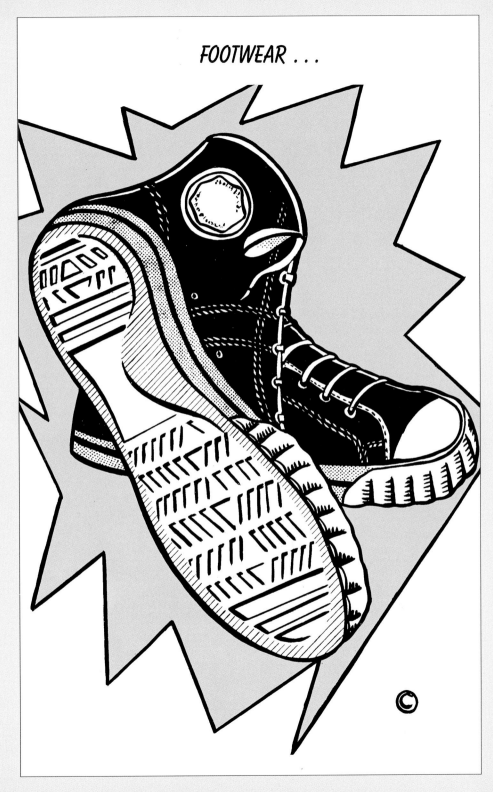

佐下，每個畫家都應當培養銳利與分析的眼光，將現存的影像，以聰明的方法去捕捉而畫下來。

在薛曼的書中《畫你所看到的》（Drawing by seeing），特別強調學生要發展認知的能力，就是每天事務中最熟悉，也要當作是最純眞的視覺經驗，盡可能的忘掉它的意義。

這項教學深深影響了李奇登斯坦。儘管普普畫家那麼多，只有少數是在鑽研理論，而他更上一層樓，進了研究所，更是鳳毛麟角。

李奇登斯坦不只改造自己，更希望能爲未來的美國畫壇產生新的影響力。在以後的教學生涯中，「閃光室教學法」也是他課堂中常用的。

為廣告尋求藝術的規範

一九六一年李奇登斯坦看到《紐約時報》的一則廣告，刊登介紹的是預訂度假的旅館。廣告的吸引人，主要是畫中的女郎是那麼熟悉，那麼動人，可以從報章雜誌和電視廣告，隨處可見的明星人物，標緻的身材，雙臂高舉海灘球，向讀者揮迎，在銷售蜜月旅行或是度假的住宿勝地。

李奇登斯坦借用這位泳裝女郎作爲模特兒，完成了〈女孩與球〉這幅畫。將女孩從原先常見的媒體，轉述爲美國文化的象徵，提升她的地位，成爲突破舊習的人物。

原爲當地的事物，尋得了新的途徑，走向藝術的規範。就像「蘋果餅」，是美國標誌的代表，這位女郎也變成了新美國繪畫的模特兒。作爲一個繪畫中的新形象，她是絕對達到目的，因爲在廣告和繪畫中的畫像，已經是持久的固定物，早已脫離藝術家的想像了。

他能夠將這位未必存在的人物，轉化爲可愛的典型，讓觀賞者習慣於理想形式的藝術，這證明了畫家的特殊成就。

到了同年的秋天，李奇登斯坦帶了一些畫到里奧‧卡斯杜里的畫廊（Leo Castelli Gallery），而〈女孩與球〉是這些流行畫中的一

李奇登斯坦　**女孩與球**
1961　油彩畫布
153.7×92.7cm
紐約現代美術館藏
（右頁圖）

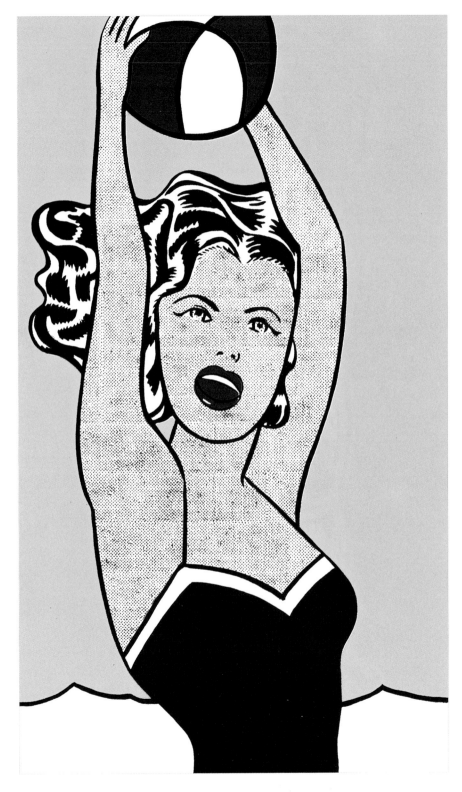

李奇登斯坦　**霜淇淋**
1962　油彩畫布
162.5×81.2cm

李奇登斯坦　**窗簾**
1962　畫筆、馬格納顏
料與畫布
172.7×146.6cm

張。把作品顯示給畫廊主任伊凡・卡布（Ivan Karp），他的反應是
非常喜歡。而里奧正在策劃一項展示，所以需要一點時間去思考這
些繪畫，建議李奇登斯坦過一陣子再來。

　　當他重回畫廊，里奧答應舉辦一項個展。展覽正式於一九六二
年的二月十日開幕。很多李奇登斯坦的朋友和同行畫家非常欣賞這
些創作，同時影響到成群的收藏家。

　　在那個時候的整個藝術世界是相當令人不滿的。觀眾的視覺只
跟抽象表現派的畫家有鏈結；而傾向於連環圖的繪畫，常被人詛
咒。普普藝術所代表的一切都是不太高級的，尤其是在抽象主義盛
行的時代。

我們比較〈女孩與球〉和廣告中的她來印證和確認其差別所在：

李奇登斯坦將照片中略顯彎曲的人物轉塑成平面的二元次的形式，同時把它放大，正好頂著畫面上下兩端，更引人注目。他仍然沿用斑點（Benday）處理，先用線條輪廓，再用斑點強調肉身的色彩或區域，更能顯示人物的正式品質，同時去掉所有與人物在一起的贅詞。

李奇登斯坦僅用了幾種主要的顏色。〈女孩與球〉是他首畫的女人，也是美國通俗文化的永久象徵。她是一位精靈，也是位隔鄰的好女孩，一直沿續這位理想的女性在當時男性為主的社會中。

普普藝術與連環畫

普普藝術（或是流行藝術）一詞最早於一九五八年為英國藝評家阿洛威（Lawrence Alloway）所採用，是描述一群在倫敦的藝術家、作家和建築師，吸收了這些大眾文化的現代形式；像是連載漫畫、廣告、好萊塢影片、科幻小說和流行音樂。後來阿洛威又推廣到紐約的藝術家，其中李奇登斯坦和英國的同行分享很多相同的樂趣。

當普普藝術從英國傳到紐約市後，傳統的畫家根本不屑一顧，大多是年輕的新秀比較熱衷。因為流行藝術的內容是活潑的、年輕的、時尚的、性感的，而專注於大量的、消耗品、低價位、商業化、追逐新奇與變化，所以說花招雖多，卻為短暫的。

尤其是很多想走捷徑的年輕藝術工作者，常常是與同性戀、愛滋病、吸毒、酒吧、夜總會、色情縱慾混在一起，使得原來追求真、善、美的藝術工作坊，變成了大都市藏污納垢的場所。

在這些成千上百的號稱普普藝術的行票裡，李奇登斯坦是始終堅守原則而潔淨的少數畫家者之一，這也是為什麼他受人尊敬的原因。

李奇登斯坦在一九五○年代的晚期，曾經從事過短期的抽象主義的形式，很快的將抽象卡通注入繪畫之中，他喜歡把一些看

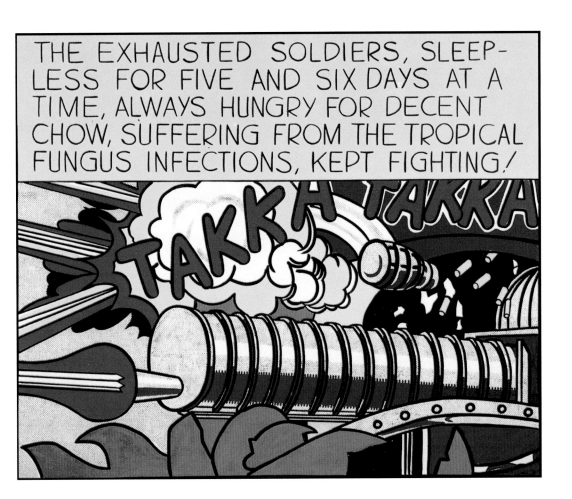

THE EXHAUSTED SOLDIERS, SLEEP-LESS FOR FIVE AND SIX DAYS AT A TIME, ALWAYS HUNGRY FOR DECENT CHOW, SUFFERING FROM THE TROPICAL FUNGUS INFECTIONS, KEPT FIGHTING!

李奇登斯坦
TAKKA TAKKA 1962
173×143cm
科隆路德維希美術館

起來不太正經的事物變成一種正式藝術的內涵。在一九六一年，這些形像成為他藝術工作的核心。像是安迪・沃荷、羅森桂斯特（James Rosenquist）、席格爾（George Segal）和奧登堡（Claes Oldenburg），每個人都是獨自發展的。

李奇登斯坦企求表現消費者的外在世界，遠勝於潛意識的內在世界。一種外向的藝術取代了內省，這項改變使得廣大的市場為這群藝術家所奪得，使得抽象不再具有任何意義。正如李奇登斯坦在一九六三年所提醒的：「每個人什麼都掛，幾乎是到了接受任何濕淋淋畫布的地步，而人們也習慣於這種做法，其中每個人都恨的是商業藝術」。

雖然李奇登斯坦強調並非在批評抽象主義，只是反對神怪奇特

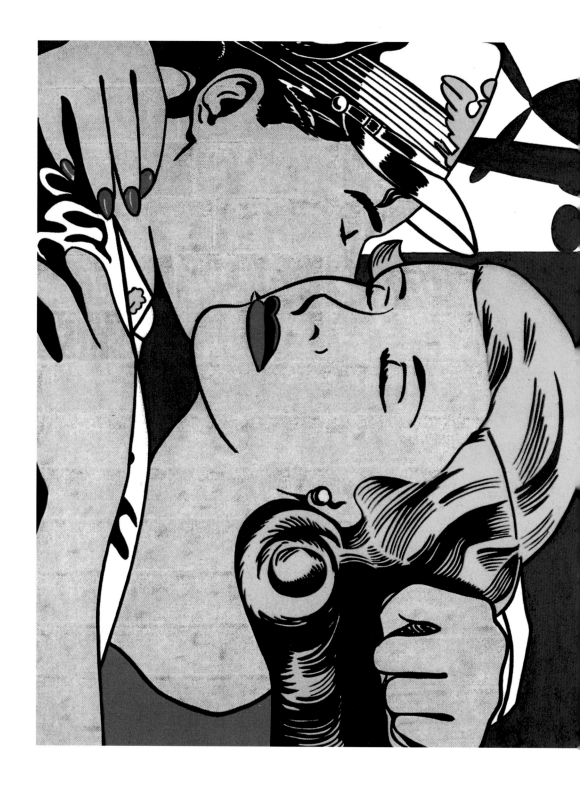

李奇登斯坦　**接吻**　1962　油彩畫布　203.2×172.7cm

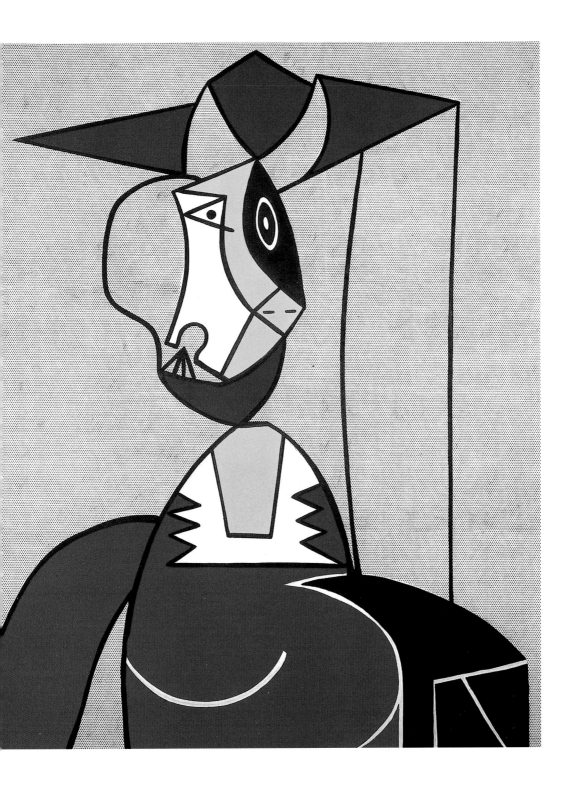

李奇登斯坦　**戴三角帽的婦女**　1962　油彩、馬格納顏料與畫布　173×142.2cm

李奇登斯坦　**進入**　1962　油彩畫布　132×172.7cm

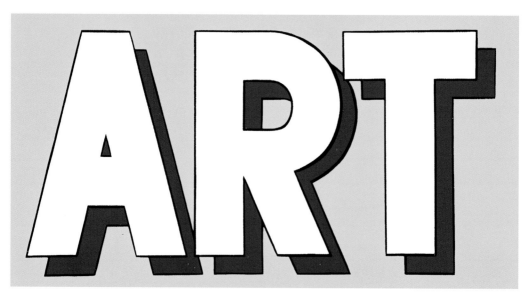

李奇登斯坦　**ART**　1962　油彩畫布　91.4×172.7cm

李奇登斯坦　**擦乾盤子**
1962　油彩、馬格納顏
料與畫布
111.7×111.7cm

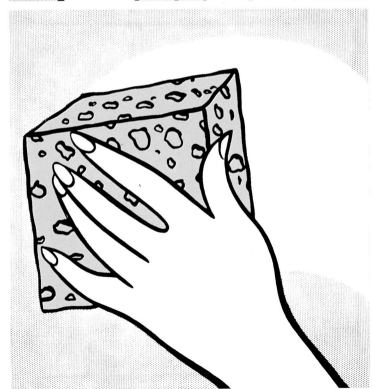

李奇登斯坦　**海綿II**
1962　油彩畫布
91.4×91.4cm

的一些不合理性與人性的事務。他發現有些理念不是太膚淺，就是過於深奧，讓年輕一代的藝術家無所適從，不但感到沮喪，同時使得繪畫的工作僵化，爲了對付抽象主義所謂的祕傳王牌，李奇登斯坦指出，眞正的藝術是跟它正好相反。

他選擇卡通與連環畫，一半是由於感人的主題價值，一半是由於他喜歡將一般的平凡事務與藝術相結合，這也是他工作的特色，將低級藝術的主題，提升爲高級藝術形式。

李奇登斯坦選擇中產階級的消費者去反應這個世界。同時迅速指出他的繪畫「是與連環畫有眞正的不同之處，有些地方是稍有區別，可是每一個特徵、痕跡、記號，絕對是在不同的位置。區別也許不大，但確是關鍵之處。連環圖也有它的形態，可是並不要求強烈地一致性，之所以有不同的用意，一個只冀望描述，而我是在求其合一」。

李奇登斯坦利用這種特別的主題內容去解釋它，同時提供了一種方法，讓反藝術的敘述，經他轉換成爲藝術。

我們來證明這項說法。〈艾迪雙折畫〉和〈放水雷〉是他早期圖見34、35頁一九六〇年間的兩件藝術品，它們的特色，一是女主角一連串吸引人的羅曼史似的戲劇；另一是勇士在戰爭中冒險的傳奇。這兩組都配合了連環圖的對白和多樣性解說的方法，將語言納入繪畫之中。兩幅畫中的文字敘述都是緊要關頭，語言就像是建立起舞台，讓行動、聲音與故事有了演練的場所。

在〈艾迪雙折畫〉中，對話似乎長了些，沒有名字的女主角好像遭到苦惱。而在〈放水雷〉裡，大戰的總司令發號攻擊。（李奇登斯坦用西班牙語替代了原來的德語，當然是加重了可笑因素的戲劇效果）。

羅曼史和戰爭這兩回事，對於成長在第二次世界大戰期間的人，都是可以預見的情節。電視的肥皂劇、連環圖冊和電影都是常用的題材。

李奇登斯坦將時代的活動留下了文化的記錄。的確，這些屬於我們文化的特色，至今仍擁有它的價值。

李奇登斯坦　**紅髮女孩**
1962　油彩畫布
121.9×121.9cm

商業藝術與黑白畫

　　李奇登斯坦有兩個兒子，分別出生於一九五四和一九五六年。
當他在畫泡泡糖包裝紙的圖案時，兩個兒子共同分享想像力的喜

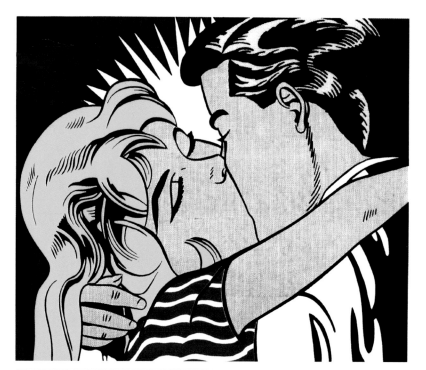

李奇登斯坦　**接吻Ⅱ**
1962　油彩畫布
144.7×172.7cm

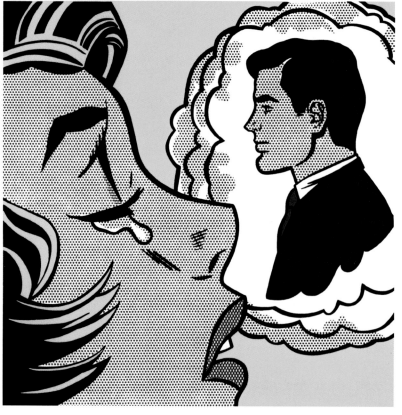

李奇登斯坦　**想他**
1962
馬格納顏料、畫布
172.7×173cm

李奇登斯坦
華盛頓肖像　1962
油彩畫布
129.5×96.5cm
紐約卡斯杜里畫廊藏
（右頁圖）

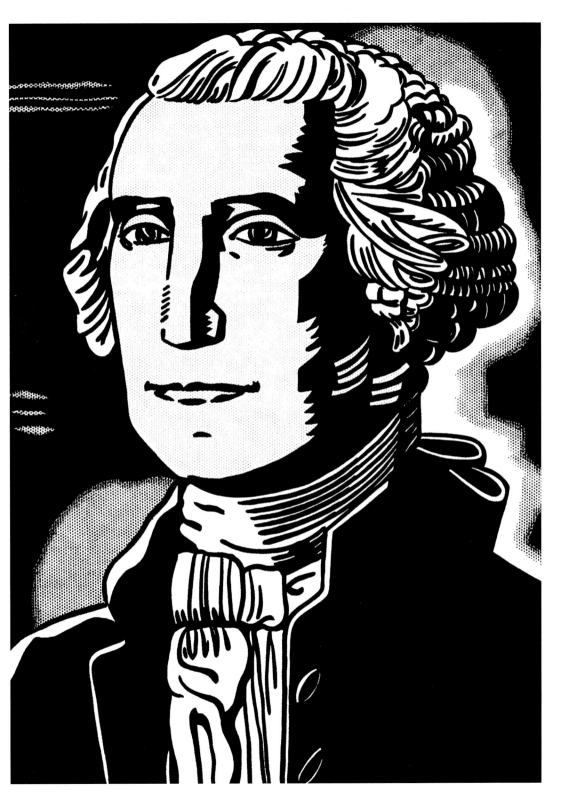

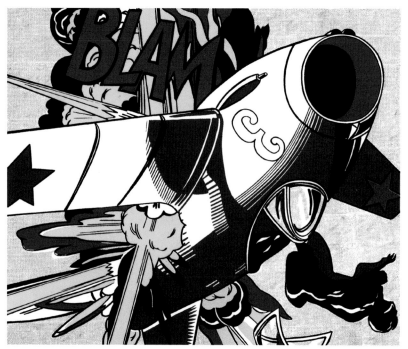

李奇登斯坦　**BLAM**
1962　油彩畫布
172.7×203.2cm

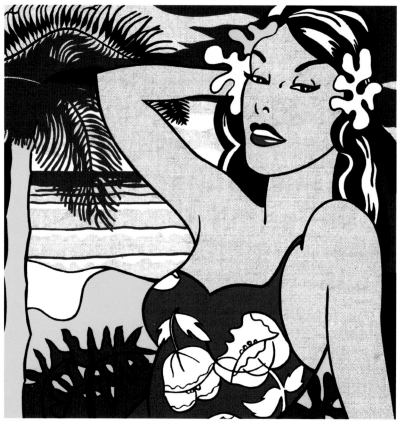

李奇登斯坦
夏威夷女郎　1962
油彩畫布
172.7×172.7cm
（左圖／右頁圖）

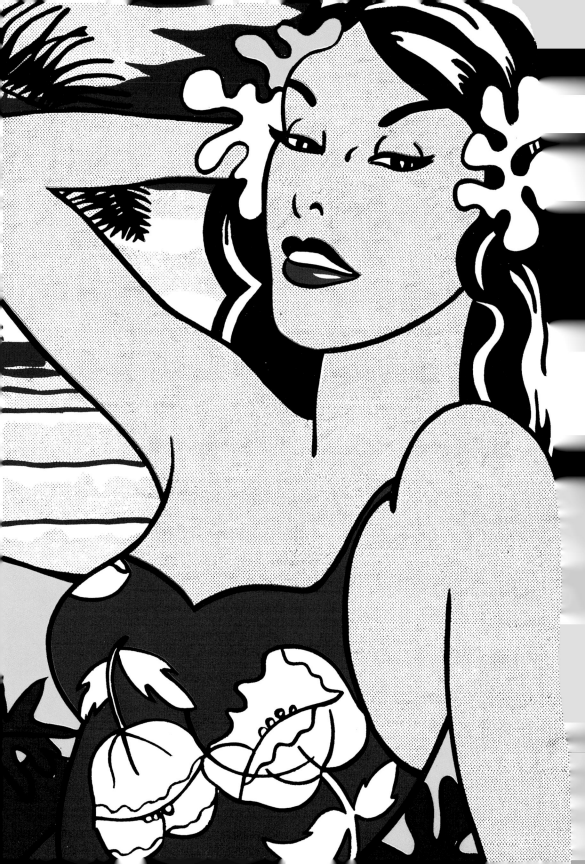

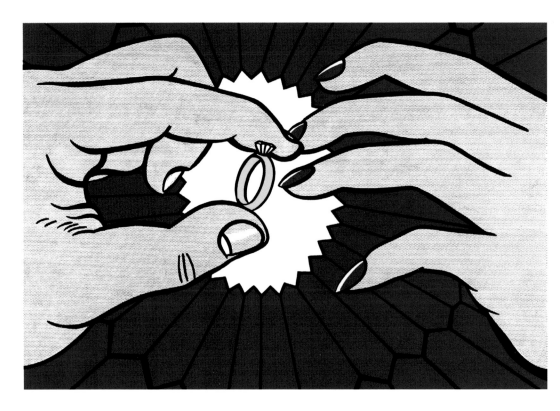

李奇登斯坦　戒指
1962　油彩畫布
121.9×177.8cm

悅，而他所畫的〈米老鼠和唐老鴨〉，最初的用意只是爲了取悅於
孩子。

　　李奇登斯坦流行畫的源流，包括有糖　的包裝紙、卡通影片、
紐約市區的電話廣告本、漫畫小冊和報章雜誌的插圖，只要是看中
的主題內容，全都截取。同時仿效畢卡索（Pablo Picasso）和蒙德
利安（Piet Mondrian）的藝術成就，去再造他們的新形式。

　　人們熟習的消費品，成爲繪畫最早的主題；像是〈烤箱〉、
〈洗衣機〉、〈電爐〉和一些生產品、日用品，諸如〈襪子〉、
〈延長線〉、〈窗簾〉、〈霜淇
淋〉、〈火雞〉等。

　　他重繪由廣告而來的小型畫
面，變成相等形狀的素描，滿意
了由彩色完成的初稿，用投影機
放射到畫布。他在畫布上再一次
描繪，然後加上一系列的斑點和

圖見11、12、14頁

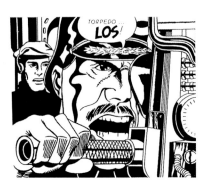

李奇登斯坦　放水雷
1963　油彩畫布
172.7×203.2cm

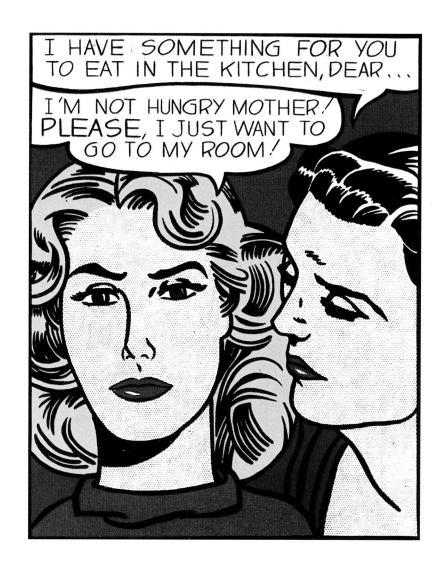

李奇登斯坦
艾迪雙折畫 1962
油彩畫布、兩塊板
111.8×132.1cm

主要的顏色，最後用深黑的線條完成整個輪廓。

李奇登斯坦充分發揮了從廣告學來的技巧，諸如機械似的斑點形態，顏色和影像的處理，最基本的象徵和平凡的形式。

廣告代表了一種綜合性近似的藝術，也就因為這項品質，他想傳達在繪畫之中。為了對抗抽象表現派，李奇登斯坦找到這種人人都恨的主題。商業藝術是他以行動繪畫來打破僵局的表現方式。

早期的電影由無聲進入有聲，從黑白轉為彩色。電視機也是先由黑白螢幕，爾後出現彩色螢幕。照片的沖印，黑白多於彩色。一九六〇年代的社會，使得藝術作品也趨向於黑白兩色的繪畫。

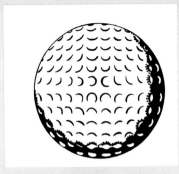

李奇登斯坦　**高爾夫球**　1962
油彩畫布　81.3×81.3cm

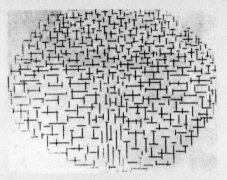

蒙德利安　**橋墩與海洋**　1915　油彩畫布
85×108cm

李奇登斯坦　**塞尚夫人的畫像**　1962　馬格納顏料（Magna）、畫布
172.7×142.2cm

李奇登斯坦　**熱狗**
1963　油彩畫布
50.8×91.4cm

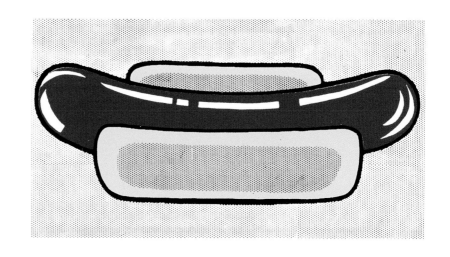

　　大量使用黑白兩色是李奇登斯坦在一九六○年間繪畫的特色。像是〈高爾夫球〉和〈塞尚夫人的畫像〉。

　　遠在一九四○和一九五○年代的抽象派畫家，很多都是崇尚於黑白兩色的作品。在〈高爾夫球〉畫中，李奇登斯坦非常明顯地參照了抽象派畫家蒙德利安把自然結構的系列，有順序地溶入了正負兩種標記。〈高爾夫球〉是他先用黑白的線條，把高爾夫球的形狀畫出清楚的輪廓，這是很容易周知的主題，同時也喚回了蒙德利安的獨到手法。

　　另一方面〈塞尚夫人的畫像〉，基於藝術史家羅倫（Earl Loran）塞尚畫像的圖案，於一九四三年首次刊行。李奇登斯坦覺得原來的圖形，在藝術的境界中，實在顯得太過單純，所以很樂意去從事這項繪畫。

圖見45頁

　　至於〈筆記本封面〉，不只是商業藝術的代表作，更是黑白兩色的珍品。全美國的學生都用過這樣形式的筆記本，卻很少知道設計者。事實上李奇登斯坦也參照了其他美國抽象派畫家的圖案。

圖見31頁

　　在〈華盛頓肖像〉裡，李奇登斯坦應用漫畫而非藝術的形式，轉換成壯觀主題的形象，看起來有如複製品。他的想像是參照了藝術家史都特（Gilbert Stuart）所繪的英雄肖像，而把紙幣上的總統重新刻繪。他應用了機械式的再製處理方式。

　　李奇登斯坦的繪畫，給予觀賞者紙幣的聯想，由於畫中是一位具有權威性的人物，而主題卻很通俗，使人回想起官方的人物畫

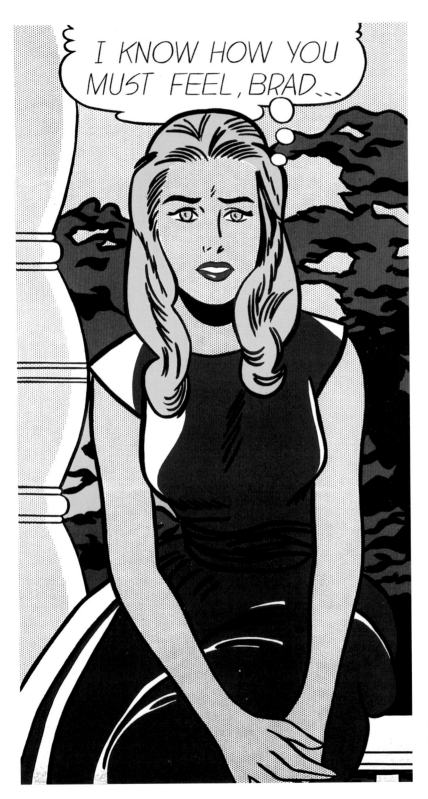

李奇登斯坦
我知道……伯萊得
1963 油彩、馬格納顏
料與畫布 168×96cm

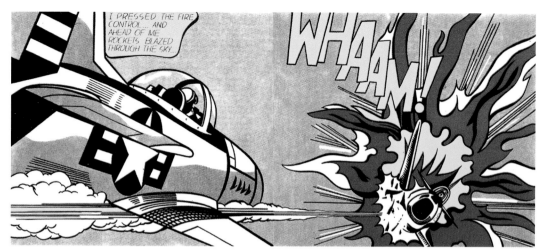

李奇登斯坦　**WHAAM**　1963　馬格納顏料、畫布　172.7×406.4cm　倫敦泰德美術館藏

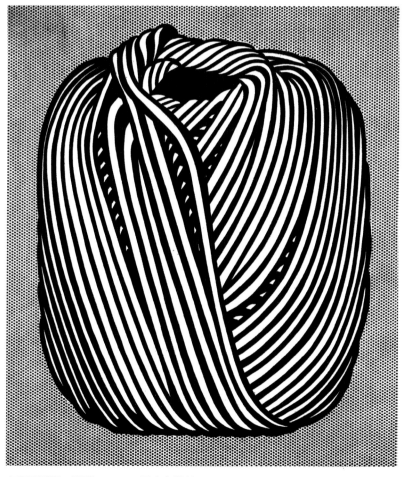

李奇登斯坦　**線球**　1963　壓克力顏料　102×91.4cm

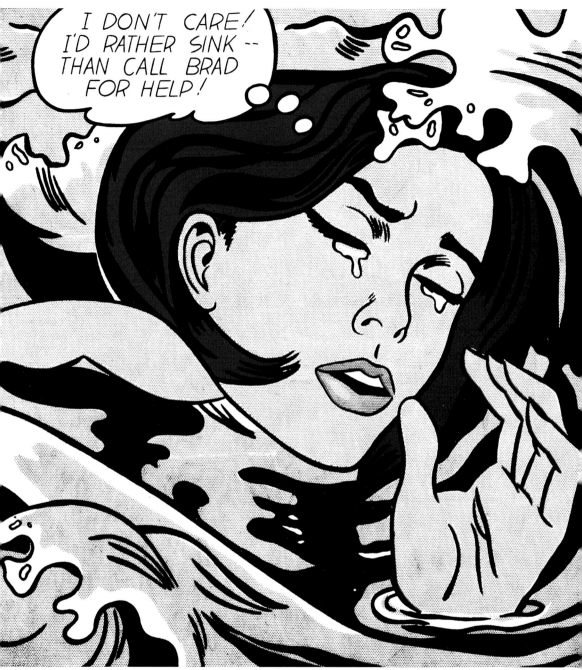

李奇登斯坦 **溺水的女孩** 1963 油彩、馬格納顏料與畫布 171.8×169.5cm 紐約現代美術館藏

李奇登斯坦 **窗口的女人** 1963 馬格納顏料、畫布 172.7×142.2cm（左頁圖）

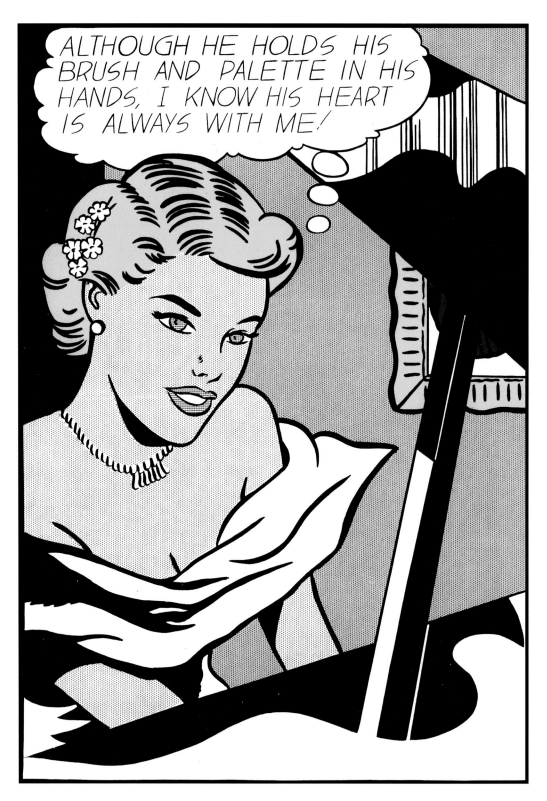

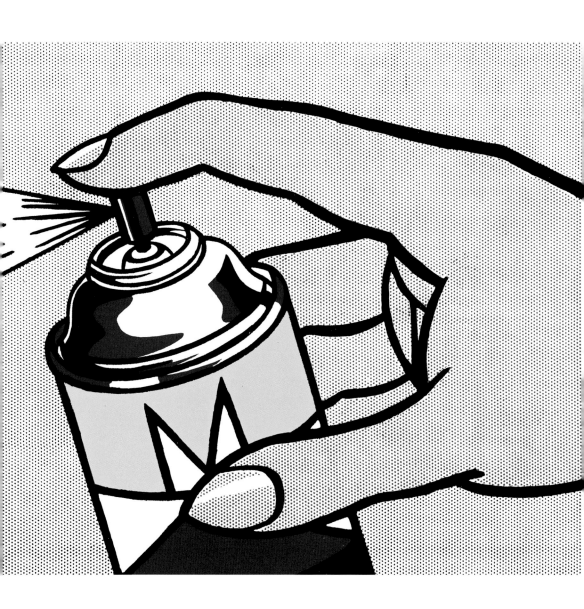

李奇登斯坦　**噴液劑Ⅱ**
1963　油彩畫布
76.2×91.4cm

李奇登斯坦
彈琴的女孩　1963
馬格納顏料、畫布
172.7×121.9cm
（左頁圖）

像。所以李奇登斯坦的美國第一任總統的人像，稱得上是堂皇的官方肖像，而非從紙幣上完成的漫畫，這也是很自然的將官方藝術融入了美國的文化中。

在〈華盛頓肖像〉這幅畫中，李奇登斯坦從充分的黑白形狀的順序中，造成了絕妙的人像，再加上臉部一系列的淺紅斑點，完全是在模擬史都特繪畫中的顏色。隨處使用斑點狀和強烈的黑白色，這種大量的並存和平板的畫法，是他早期的一項法寶。他有能力將一種陳腔濫調的東西，轉換成耳目一新的影像。

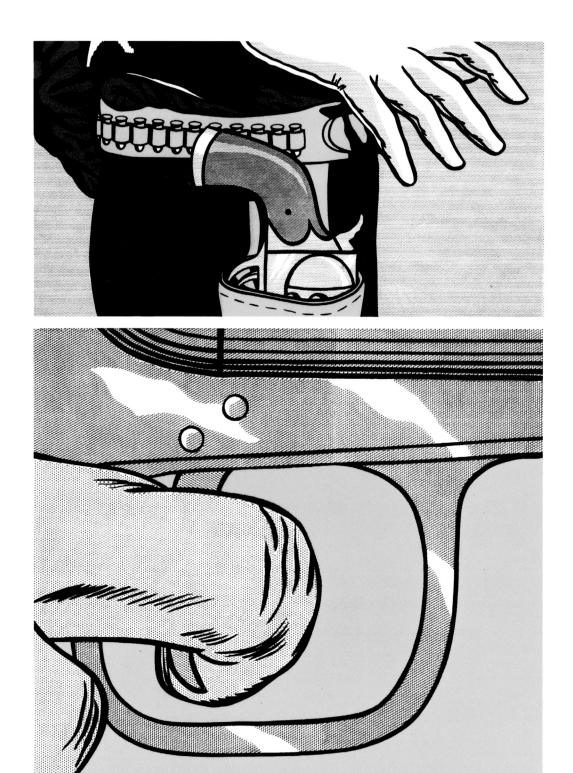

李奇登斯坦　**放大鏡**
1963　油彩畫布
40.6×40.6cm
私人收藏

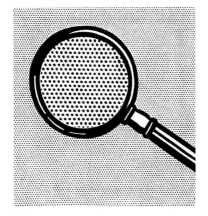

李奇登斯坦的不同主題，都是來自非常普遍的事物。不論是卡通，還是靜物，畢卡索或是華盛頓，他們透過廣告文字的調換，而成為大眾藝術的形象。這些新的畫像和認知的結果，也就是李奇登斯坦送給藝術界的禮物。

畫壇貴人的相助

李奇登斯坦　**快槍手**
1963
馬格納顏料、畫布
91.4×172.7cm
（左頁上圖）

李奇登斯坦
扣板機的手指　1963
油彩、馬格納顏料與畫
布　91.4×101.6cm
（左頁上圖）

一九五八年，李奇登斯坦的羅傑士（Rutgers）大學同事亞倫・卡普羅（Allan Kaprow）組成了一個「偶發藝術」運動（Happenings Movement），參加的成員多為年輕一代的藝術界人士，不拘形式，一種現場即時表演。周末都聚集在雕刻家席格爾的農場，他的太太養雞幫助家計。

其中有年輕的古根漢美術館主任戴安（Diane Waldman）和她的藝術家丈夫保羅都是座上客。一九五九年整個活動移到市區的畫廊，參加的人更多，幾乎是紐約市一項最具規模的表演與討論會。

李奇登斯坦承認「偶發運動」對他影響頗深，這位害羞的藝術家從未上台表演，重要的是他認識了許許多多的同行同業者，包括這位對他一生最具影響力的戴安女士。

一九七一年戴安女士出版了《羅伊・李奇登斯坦》的畫冊，精裝本，248頁，包括有183張圖，其中83幅全是彩色，這本厚重的方形出版物（29×29公分），在當時是一項少有的大計畫，而戴安女士位居古根漢美術館的副館長，幾乎認定了李奇登

李奇登斯坦
筆記本封面Ｉ　1964
油彩、馬格納顏料與畫
布　172.7×142.2cm

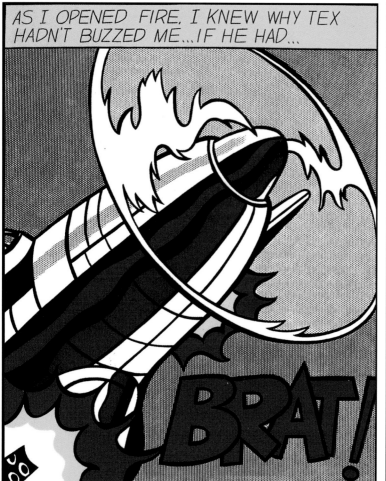

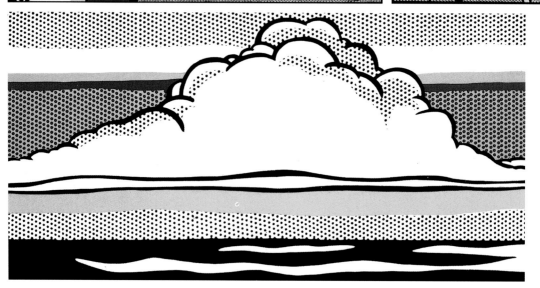

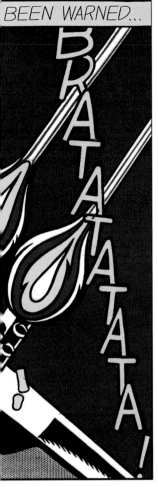

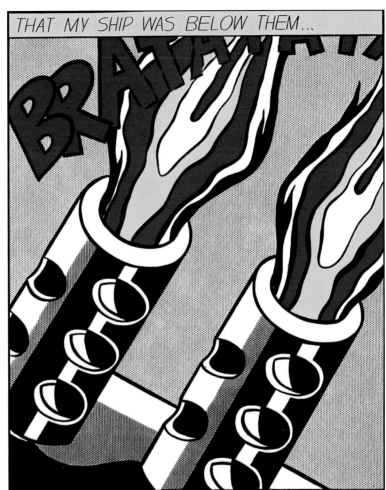

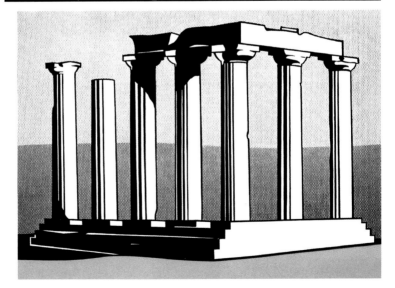

李奇登斯坦　**開火**　1964
馬格納顏料、畫布與三塊板
172.7×142.2cm
阿姆斯特丹市立美術館藏
（上圖）

李奇登斯坦　**雲和海**　1964
金屬板彩印　76×152.5cm
（左下圖）

李奇登斯坦　**阿波羅神殿**
1964
油彩、馬格納顏料與畫布
238.8×325.1cm（右下圖）

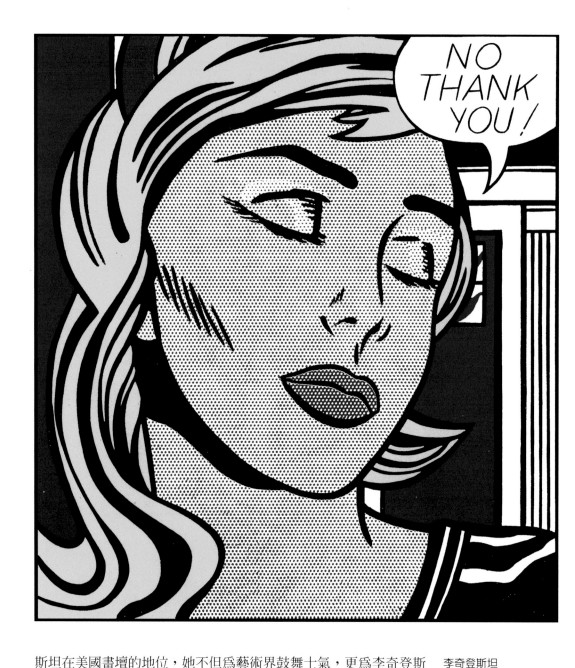

斯坦在美國畫壇的地位，她不但爲藝術界鼓舞士氣，更爲李奇登斯坦帶來好運。

　　戴安爲這本畫冊眞是盡心盡力，花了25頁的篇幅寫了介紹長文，她認爲李奇登斯坦是美國最好的普普藝術家。大膽採用連環圖中的主題，同時開創了新的技巧與形式，像是機械式的深色輪廓，平面圖只用最主要的顏色。尤其是巧用斑點，將過去的大師莫內、

李奇登斯坦
NO THANK YOU
1964
馬格納顏料、畫布
96.5×88.9cm

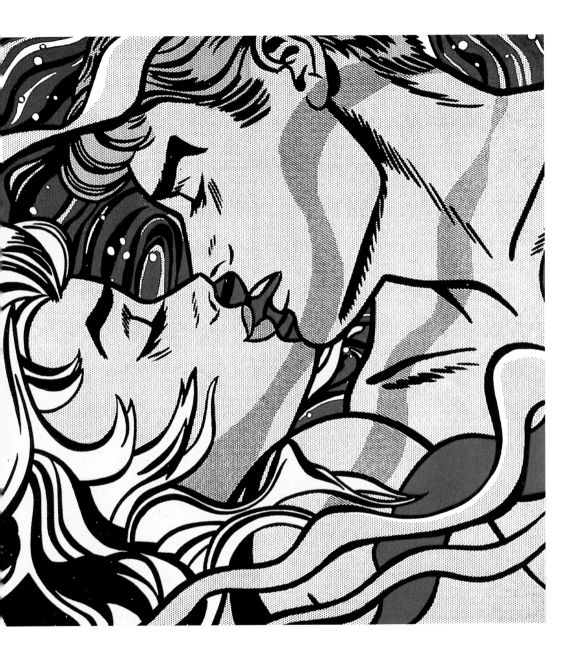

李奇登斯坦
我們慢慢浮上來　1964
油彩、馬格納顏料、畫
布與兩塊板
173×234cm

畢卡索與蒙德利安的作品，轉譯為流行畫。

畫中不只介紹李奇登斯坦的繪畫，還包括雕塑與其他多元藝術品。完成的年代是在一九六一至七〇，這是李奇登斯坦創作的第一高峰，以產量來論，幾乎占了他一生發表總數量的一半。

精裝本的封面與封底，採用了李奇登斯坦的戰爭畫主題，這是他二次大戰服役空軍的經驗，再加上連環圖的表現形式。只有在書

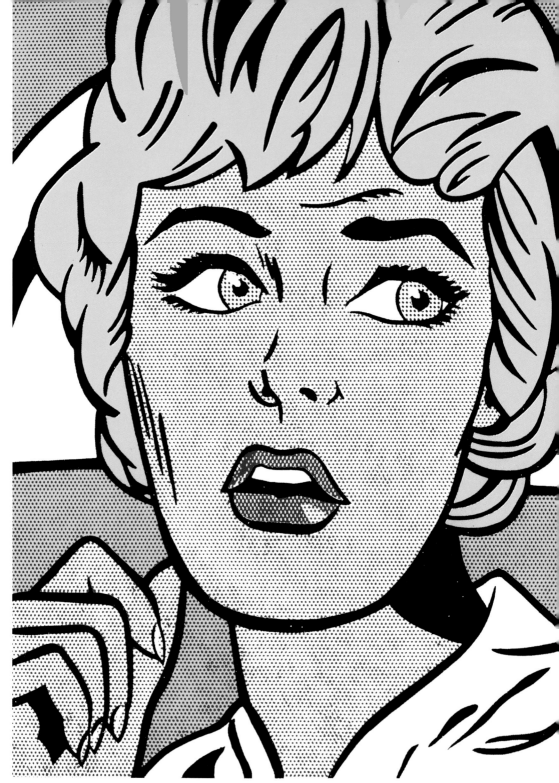

李奇登斯坦　**護士**　1964　油彩、馬格納顏料與畫布　121.9×121.9cm

脊部分寫上了畫家的名字，整個包裝外表，沒有一個英文字，倒像是一項宣傳品。

　　畫冊裡刊載了一篇戴安與李奇登斯坦的訪問稿，雙方討論的問題包括了畫家在一九五○年的工作，爲什麼走向抽象派的表現法？卡通畫何時開始？何種動機採用斑點形態？如何決定斑點的大小？商業藝術對他的影響力？哪些畫家值得模仿？如何維護繪畫水準？當代其他普普畫家的努力方向？如何決定畫名？如何選擇繪畫材料與顏料？

　　戴安發現李奇登斯坦的戰爭畫，與越南戰爭有關，畫中的對白或是自白的應用，源自連環圖，他適當的攝取，同時每一張畫，可能都有12張不同的版本，他喜歡不斷的翻新與創新，總要有點不同。並且不同的主題，可以同時進行一起畫，毫不相干，也不會受到影響。

　　兩人間的對話純粹是行話，以李奇登斯坦的個性，不善多言，問什麼、答什麼、也不會提供多餘或是額外的訊息，因而整個訪問一點未涉及私人的事務。

　　戴安的引言中，先是簡述二十世紀畫壇近況，然後說明普普藝術興起的源由，如何傳到美國，又有哪那些紐約畫家受到此風的影響，最後轉入李奇登斯坦爲重心，開始一一介紹他的作品，被她提到的畫名有一百件以上。戴安並沒有直接評論畫的本身，而是說明這幅畫的源流與背景，同時與其他畫家的比較。

　　整個篇幅理論的多，實際而直接批評畫的本身，著墨有限。大家都知道她要捧李奇登斯坦，可是不能太露骨，總要說些無關痛癢的話。

　　戴安是在下注。歐洲畫壇畢卡索與莫內的大師地位，永遠不會改變，他們的藝術成就，是舉世公認。而美國畫壇的盟主正是春秋戰國時代，群雄並起，沒有一個是具潛力的領袖人物。戴安看中李奇登斯坦，認爲也有能力成爲美國的藝術大師。

　　一九九三年戴安爲李奇登斯坦寫了另一本較簡潔的傳記，其中附了14幅她認爲最好的作品：

1.〈女孩與球〉（Girl with Ball, 1961）

2. 〈黑花〉（Black Flowers, 1961）

3. 〈華盛頓肖像〉（George Washington, 1962）

4. 〈冰箱〉（Refrigerator, 1962）

5. 〈戴花帽的女人〉（Woman with Flowered Hat, 1963）

6. 〈艾迪雙折畫〉（Eddie Diptych, 1962）

7. 〈放水雷〉（Torpedo…Los! 1963）

8. 〈黃色和綠色筆法畫〉（Yellow and Green Brushstrokes, 1966）

9. 〈充實裝備〉（Preparedness, 1968）

10. 〈金魚的靜物畫〉（Still Life with Goldfish, 1972）

11. 〈紅騎士〉（Red Horseman, 1974）

12. 〈走出〉（Stepping out, 1978）

13. 〈勞孔〉（Laocoon, 1988）

14. 〈鏡牆的室內〉（Interior with Mirrored Wall, 1991）

　　前面的九幅也都出現在一九七一年的畫冊中，二十年來，她不曾改變期望，等待時機出現。

　　戴安是他的發言人，介紹詞中比較安迪‧沃荷與李奇登斯坦的同一主題——米老鼠，前者採用機械式的大量工廠製造，而後者以斑點畫擊敗對手。這位藝評論者認為，李奇登斯坦的藝術基礎建立在立體畫派，而斑點的型態正是發揮了最大的功效。

　　安迪‧沃荷的模仿根本是複製，一成不改，他的成名作：湯罐頭、可樂餅和包裝紙箱，爾後的人像畫，都是以拍立德的照片做底稿，在今日講求版權的時代，都侵犯了肖像權。李奇登斯坦模仿連環圖，改變內容，增加色彩，重新構圖，甚而去蕪汰繁，而原畫者想控告他，然而在那個時代，實在找不出很好的理由與法律依據。

　　倒是不少人反對李奇登斯坦模仿大師畫，特別是畢卡索與莫內（大教堂與乾草堆），手法近似安迪‧沃荷，好在一九七〇年以圖見74頁後，收斂很多，如此露骨的全樣照抄，不再出現。不過他換了別的畫家，在室內畫變花樣。

　　戴安所編的李奇登斯坦畫冊，收錄了184幅作品，以年代來計，正是盛年的創作：

38歲（1961年）11幅

39歲（1962年）29幅

40歲（1963年）26幅

41歲（1964年）40幅

42歲（1965年）31幅

43歲（1966年）6幅

44歲（1967年）16幅

45歲（1968年）10幅

46歲（1969年）13幅

47歲（1970年）2幅

　　當這本今已視爲典藏品問世後，李奇登斯坦聲名大噪。不只畫壇地位穩固，財源滾滾，儼然成爲美國藝術界的龍頭。這是他十年來的成績單，從此李奇登斯坦更要努力，不但要嘗試其他的畫法，還要不斷創新。

　　李奇登斯坦眞是幸運。戴安幫他宣傳，而里奧幫他賣畫。

　　里奧·卡斯杜里（Leo Castelli）是紐約最有名的畫廊主持人，多少美國最有名的畫家，都由他代理售畫。我們從畫廊的年展，可以說明里奧與李奇登斯坦的交往。他們維持35年的合作關係（1962-1977），只要是李奇登斯坦的新主題與創作，都是先在畫廊展出。

　　里奧慧眼識英雄，非常欣賞畫家的新嘗試，而李奇登斯坦也令人有異想不到的成果。他的〈華盛頓肖像〉就是被畫廊主人搜購。里奧認爲李奇登斯坦是最有潛力的畫家，虛心肯學，眞是活到老與學到老，直到去世前還在不斷的努力創作。

　　李奇登斯坦的室內畫，包括很多朋友的客廳和起居室，其中也有里奧的公寓，將室內安排得如此完美，幾乎是裝潢佈置與繪畫的雙重享受。

圖見143頁　　一九八四年李奇登斯坦接受了紐約保險公司的大壁畫工程，面積是68×32呎，有五層樓之高。爲了熱身，一九八三年在里奧畫廊的牆上，完成了96呎長的壁畫，隨後塗掉，當今只有照片爲證。

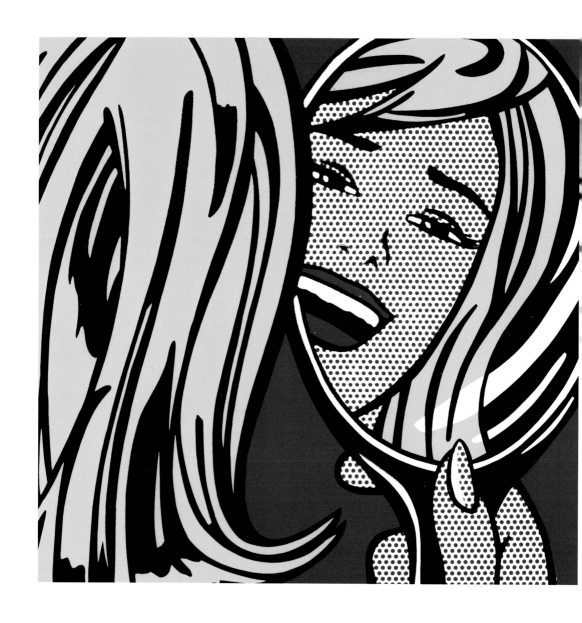

里奧不但鼓勵與讚賞這位普普畫家，同時提供場地，讓李奇登斯坦的新作能有發表的機會，一方面顯示他的創作不曾停止，並且是日新又新，證明他在畫壇的實力。

李奇登斯坦　**鏡中女孩**
1964　金屬板彩印
106.6×106.6cm

變化多端的斑點畫

李奇登斯坦畫中最引人注目的是斑點狀的運用。原是一種報紙

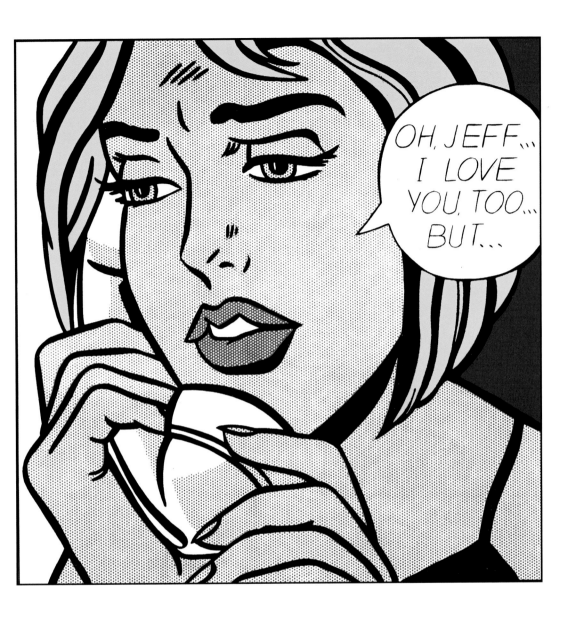

李奇登斯坦
OH JEFF......I LOVE
YOU TOO, BUT......
1964
壓克力顏料、畫布
121.9×121.9cm

廣告的機械製的工具，變成了他一種不可忽視的繪畫技巧。最早為美國畫家班哲明（Benjamin Day, 1838-1916）所發明。

在李奇登斯坦的早期繪畫中，是用一種手做的模板，把這些小圈圈繪在畫布的表面。他把模板從這一區移到另一處，直到整個表面全都畫滿，由於這些小圈圈是手繪的，所以它的表面也就不太規則化，畫布上看起來不是李奇登斯坦所喜歡的那種精確性，尤其是讓第一次看到的人，所呈現的作品，像是複製而非原件。

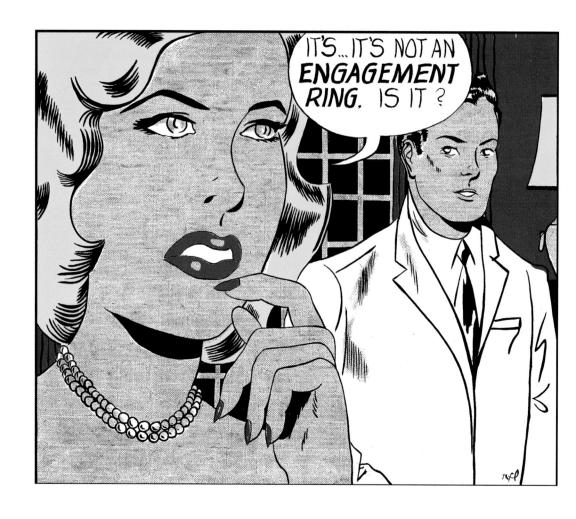

當他越來越擅長於這種技巧時，想出了使斑點狀的製品更為精確，以照相製版去大量生產，所以看到了斑點的彩色與區域應用，大有改進。

也就是斑點畫，讓安迪‧沃荷放棄連環圖的題材。

原創者班哲明是畫家兼發明家，他於一八七○年末期開始使用。在一九一六年《科學的美國》（Scientific American）雜誌，專文介紹製作過程。到了一八七九年，紐約的陸德（Ogden N. Rood）寫了一本藝術家手冊《現代色彩學（Modern Chromatics）》，也是學生教科書，其中介紹了多種視覺的混合顏色，包括從一八三九年出現的「麥爾斯點陣系統」（Mile's Dot System）。這本書傳到法國，影響了新印象派畫家，像是喬治‧秀拉（George Seurat）。

李奇登斯坦 **訂婚戒指**
1964 油彩畫布
172×201.9cm

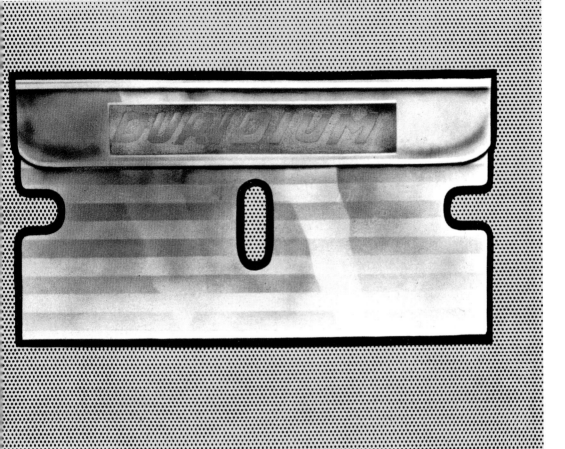

李奇登斯坦　**刀片**
1964
馬格納顏料、畫布
66×91.4cm

　　他的「點描法」和李奇登斯坦所用的斑點法，根本是從兩個不同的支流，卻是來自同一家族。分派從未相遇，只是在人物題材方面分享抽象的處理方式。

　　李奇登斯坦的斑點法，點大小與點之間的距離變化多端，用在主題的與用在背景的點，顏色深淺不同，而在兩者交接之處更是要隨機應變。

　　一九六三年間，李奇登斯坦嘗試了各種不同的上好鐵紗窗，穿透到畫具的表面；甚而應用細目金屬網，放在畫紙的上端，以顏料或臘筆去塗滿小孔，就像是以硬紙板製作的圖形，以鉛筆去描繪，然後再上色。這麼多的小斑點，當然要以機械式，看來完全規律的方式處置，否則永遠畫不完。

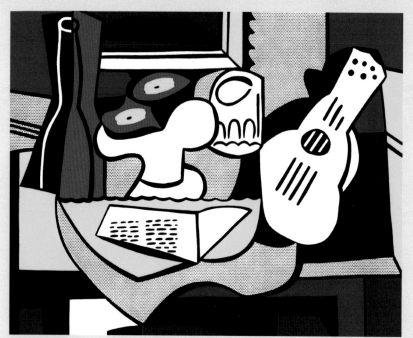

李奇登斯坦
畢卡索後的靜物畫
1964
馬格納顏料、塑膠玻璃
121.9×152.4cm

李奇登斯坦　**無題II**
1964
馬格納顏料、畫布
121.9×121.9cm

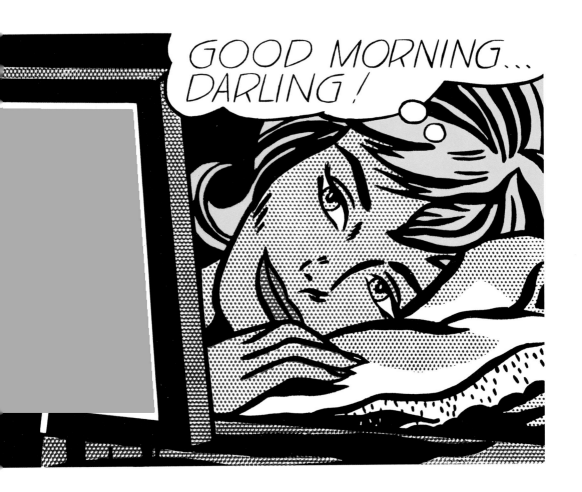

李奇登斯坦
早安，親愛的 1964
馬格納顏料、畫布
68.5×91.4cm

圖見45頁

圖見63、65頁

　　要想把這種機械式的品質控制得宜，絕非易事。首先他自己得決定，作品中有必要附加這項斑點嗎？〈放大鏡〉這是一幅應用斑點成功的實例，外圍小點多一缺一，可能看不出來，鏡中的斑點可是一個也不能少。如果仔細檢查，放大鏡下的斑點並非精確，因為有大有小，同時看來呆板，太單純，顯不出藝術家的氣質。

　　從一九六三年開始，李奇登斯坦把畫好的線條用投影機，讓原圖映在畫板上，由助手把那些斑點塗上顏料，通常淺色背景用深色的斑點，而黑色的背景就以白斑點出現。若有其他需要的色彩，他會隨時告訴助手更改，反正投影機很容易再複製。

　　皮膚的顏色，多用細微的紅斑點，在〈旋律在我幻想中浮現〉時，斑點擴大很多，〈威姬〉，已經到達極限，再大就成了麻臉了。

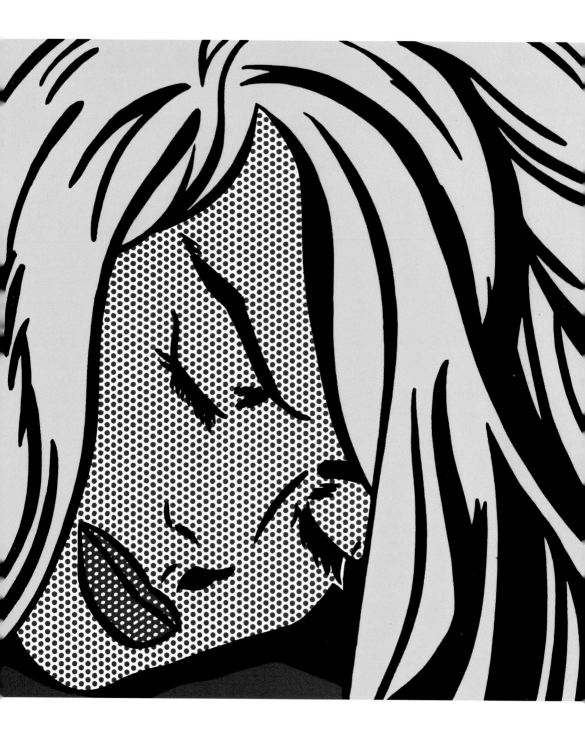

李奇登斯坦　**睡夢中的女孩**　1964　馬格納顏料、畫布　91.4×91.4cm

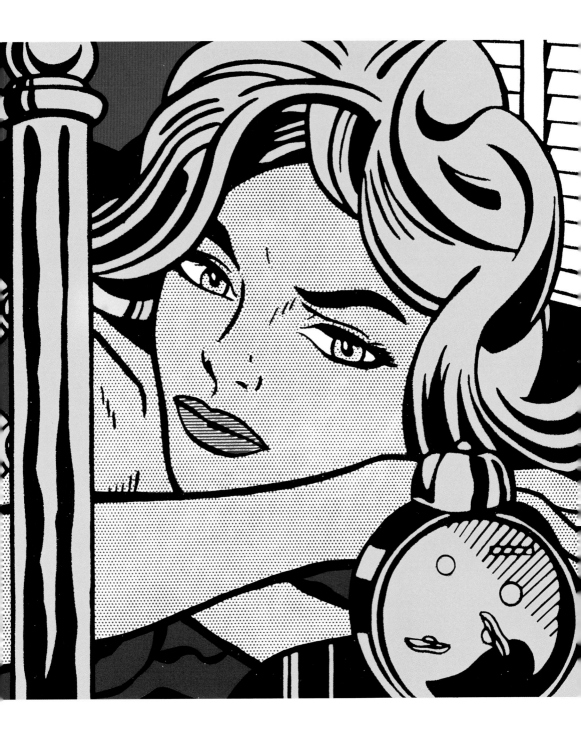

李奇登斯坦　**金髮女郎的期待**　1964　馬格納顏料、畫布　121.9×121.9cm

當然經驗越豐富，變化越多端，方法更簡易。把大小不等的斑點製成畫板模式，隨時可應用。甚而將現成不同顏色的斑點儲存，以剪貼的方式代替，這項改變，隨著他的成名，應用的比例越來越重。〈風景〉與〈日出〉完成於不同的年代，可是斑點顏色與大小，都是一樣的。

　　當李奇登斯坦開始製作彩色斑點的模式時，他只用一種大小的斑點去應付任何情況下的繪畫。他想把模板放大一倍，或是稍加扭曲，投影機就會達到應有的效果。

　　李奇登斯坦模仿莫內的作品，我們看到另一種不同的格式。〈浮翁大教堂〉與〈乾草堆〉確是翻版的好例子。尤其是〈乾草堆〉，給予人的感覺像是照相的副片，它的黑色斑點較大，而在〈線球〉中的黑斑點較小。圖見74頁

　　李奇登斯坦連續用了五年的斑點形式後，似乎又有了新的方向。我們發現，其他不同種類的表面模式也變得重要了，也就是說，斑點的模式，已經從印製過程的顏色象徵，變成了抽象結構，或是裝飾的工具。

　　在「細工畫」的系列裡，圖中出現了以木紋為背景，這不只暗示了傳統美國細工畫前輩們的成就，也是一種畫布表面雙層次裝飾的新方法。木板條紋的對角線，非常顯眼的代替了斑點的位置。〈勒澤頭與畫刷〉裡沒有斑點，〈檸檬的靜物畫〉背景是木紋與斜線，都是由斑點引伸而來。圖見79、83頁

　　畫中細長的條紋，給予圖案有一種新的高感度，同時也會改變觀賞者對色彩的看法。有了斑點與條紋的畫面，似乎增加了工作的進度，同時容易掌控，難怪李奇登斯坦可以從任何一個角度與方向去作畫。

　　李奇登斯坦不會放棄斑點的使用，在「鏡子」的系列畫裡，斑點的面積與大小，相對的增加。在〈雙鏡〉中，要不是有這些斑點的深度層次，那麼整個畫面將是空白一片。他用心良苦，刻意策劃，讓漸濃的斑點使畫面顯得有活力，這些起伏的型態，看起來像是在旋渦中打轉，有時又像向外放射。〈六塊畫板的鏡子〉的確讓很多人看得迷惑。圖見76、77頁

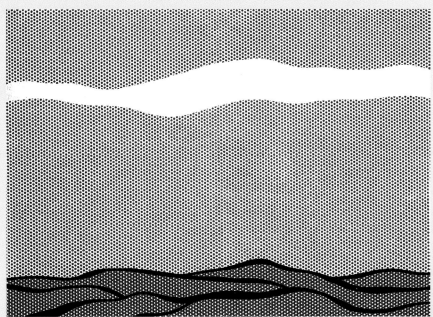

李奇登斯坦　**風景**
1964　畫板
科隆路德維希美術
館藏

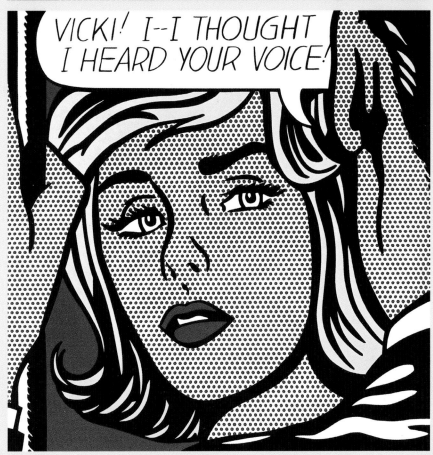

李奇登斯坦　**葳姬**
1964　金屬板彩印
106×106cm
柏林國立美術館藏

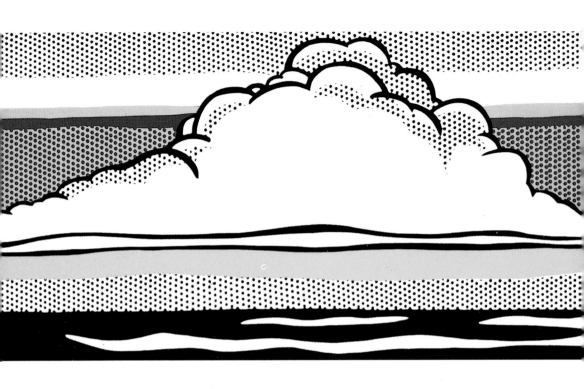

當我們看了那麼多斑點或是模式的應用後，相信是帶來正面的效果，至少斑點本身就是一種最純樸的裝飾，同時它能延伸色彩，或是代表訊息的傳送，更重要的是製造假象。它使畫的本身有了更多的變化，像是圖章的陰刻與陽刻，更容易顯示多層次的立體感。

李奇登斯坦　**雲和海**
1964　金屬板彩印
76×152.5cm

賦予新貌的模仿畫

李奇登斯坦的藝術模仿對象，相當廣泛，有大師的不朽傑作，也有無名小卒的漫畫，有歐洲名家的畫派，也有美國自創的畫法。只要他認為有改造的價值，都會賦予新的面貌。而李奇登斯坦的真正用意，在於表達個人見解，傳遞給社會大眾。

在很多李奇登斯坦與藝術對話的成功主題中，有義大利二十世紀的未來派畫家卡拉（Carlo Carra）的水彩畫〈紅騎士〉，就以它為基礎，繪成了足以紀念的佳構〈紅騎士〉。李奇登斯坦應用一種象徵未來派畫家的運行形象，尤其是動力速度的魅力和戰爭榮耀的率直。

圖見82頁

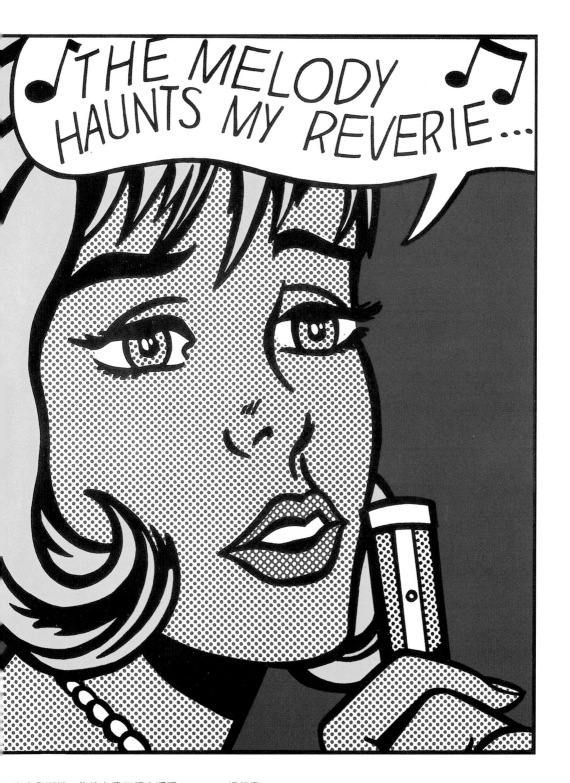

李奇登斯坦　**旋律在我幻想中浮現**　1965　絹印畫　69.9×51.4cm

從李奇登斯坦的觀點，很多早期的現代化運動，包括未來主義，都傳達了社會議事和政治中明。舉例而言，他認為未來主義和德國印象派是屬於比較不重要的立體派的分支。李奇登斯坦喜歡掌握和觀察一種運動的理念，而剔除它的政治內容。

他冀求使得自己的藝術運行，看起來只是模仿那個同一時代，允許他有足夠的空間去發揮自己的主張。把未來主義的印象據為自己辭彙的一部分，從完成的作品中去弘揚卡拉代表未來畫派的工作。他把原作放大，改變顏色的關係，畫布背景的影像配合著一種交叉的黑色弧狀的網路。這項驚人的繪畫，顯示了耀眼的影像。卡拉強調騎士，而李奇登斯坦卻是整合了整個畫面。

現代畫家能夠崇拜古代的文明，的確令人激賞。李奇登斯坦在一九七○和八○年間，又附加了一系列的運動，除了未來主義、超現實主義、立體主義和德國印象派，每一次他都能掌握最重要的部分，灌輸在自己繪畫的形式中。

〈勞孔〉，透過畫家的眼光，顯現了原始古典的認知。同時還有一些其他的作品，像是一九六四年歐洲的〈阿波羅神殿〉和 圖見47頁一九六九年非洲的〈大金字塔〉，也都是以古代的紀念碑作參考，原圖來自風景明信片。

這些畫的完成，一半由於曾經試過雕塑；一半在表現個人的見解。同時也重現了一九五○年早期和一九六○年間，抽象派畫法的經驗和後來所走的德國印象派路線。

朝氣十足的〈充實裝備〉，不只表達了李奇登斯坦的心境，正 圖見70頁如他所指出，也是一項行動的回覆。非常明顯的，企圖去恢復當年的景象和社會政治的訊息。李奇登斯坦希望繪畫能將純淨、樂觀面得到陳述，藝術應該給予人有積極與奮鬥的鼓舞。

由於〈艾迪雙折畫〉成功的運用，使得三幅聯的〈充實裝備〉，延伸了雙折畫的觀念。同時又分享了雙折畫的另一項特點，那就是把一九三○年純真的時代，重現於一九五○年間，也正是卡通盛行的時代。

在〈充實裝備〉的最左邊框裡，介紹了工廠的外貌，聳立的煙囱，令人回想起迪墨夫（Charles Demuth, 1883-1935）的景緻。另

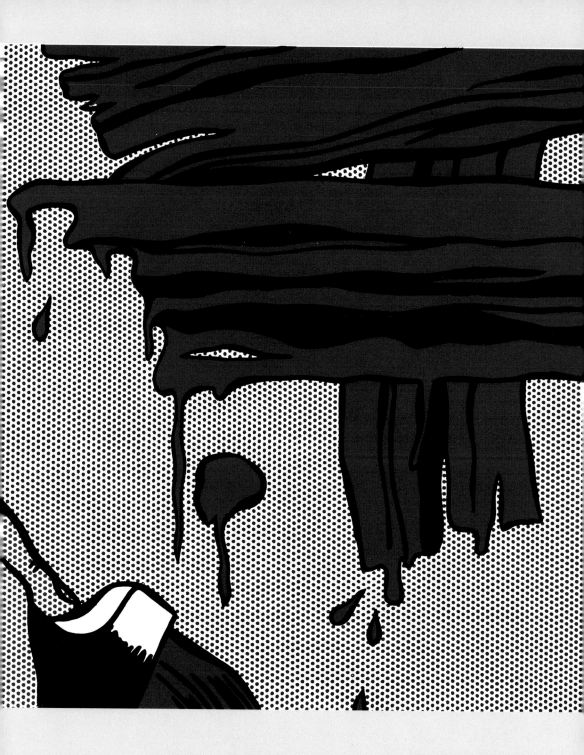

李奇登斯坦　**紅色筆法**　1965　油彩、馬格納顏料與畫布 121.9×121.9cm

李奇登斯坦　**爆炸**　1965　油彩、馬格納顏料與畫布　142.2×121.9cm

李奇登斯坦　**甜蜜夢幻寶貝**　1965　絹印畫　95.5×70.1cm（右頁圖）

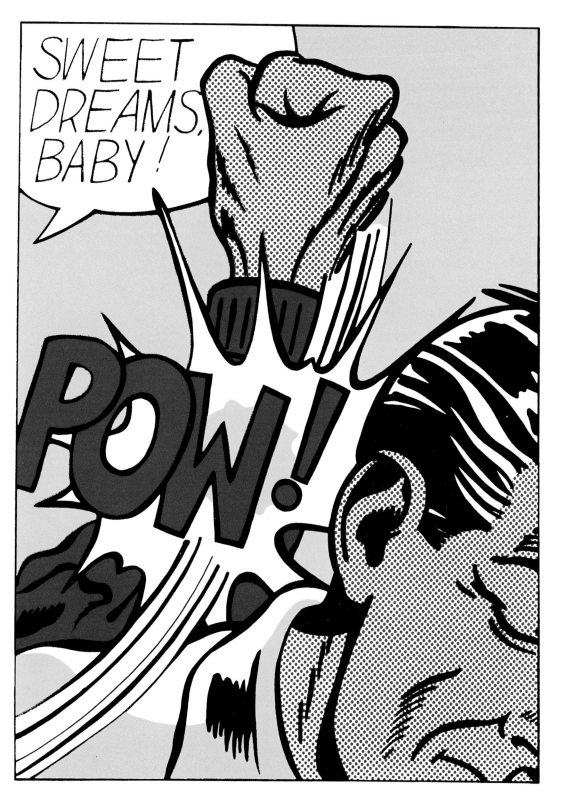

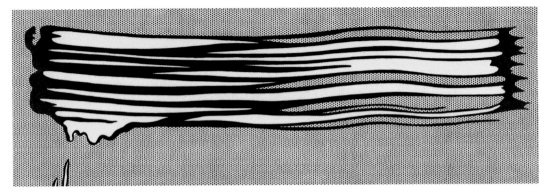

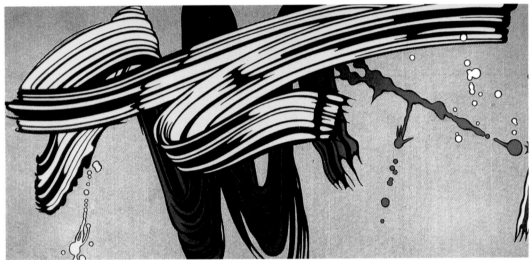

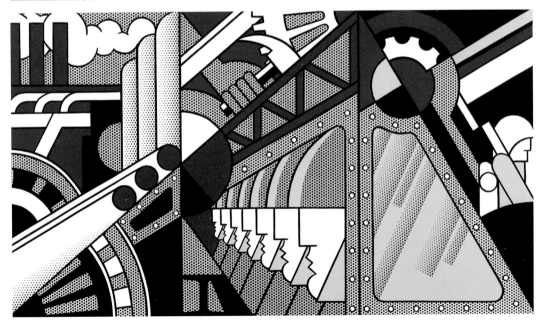

外右邊兩幅是來自忙碌工人的生產線，正在為國家製造產品。

在畫中設定了經由重覆而造成的行動，那就是重覆工廠工人的頭，這項特色是裝飾藝術與設計。同時這幅巨作具有生動性和象徵性，是一種進步、機械化和模板的代表，也是一九三○年當代主義的標準形態。顯著的對角線形式和向後傾斜的格式，使得空間變得活躍，似乎增加了整幅畫的動力。

〈充實裝備〉提供了一九三○年壁畫的革新工作，同時也回想起相同論題的敘事，那就是法國畫家勒澤（Fernand Leger, 1881-1955）的〈城市〉。李奇登斯坦早期大膽繪畫格調，可與勒澤的畫抗衡。這的確是畫家第一次去做這種對比。李奇登斯坦發現勒澤有趣市景的圖繪，想不到他的內涵竟與這位法國藝術家相似。〈城市〉取景於工人樂園的理想社會，而〈充實裝備〉保證超過任何現實的說明真象。

歐洲藝術史家的評價

德國一向是美國現代藝術的贊助者。柏林藝術史家布斯克（Ernst A. Busche）在一九八九年為李奇登斯坦寫了一本小冊子，同時介紹了41幅作品，主要是畫家早期（1961-69）的創作。

他認為李奇登斯坦是美國普普藝術家中最能令人信服的。沒有一位畫家能夠從頭到尾，始終堅持，讓商業廣告改頭換面，在大幅的畫板上重塑為令人尊敬的藝術品。

李奇登斯坦自身的努力與奮鬥，不但贏得了美國普普藝術創建者的頭銜，同時很快征服了博物館與搜藏家的世界。

布斯克發現一九六○年代的作品就是李奇登斯坦的繪畫基礎，也是繪畫內容骨幹。他把繪畫的技巧與形式已經建立了獨特的風格。

美國的普普藝術在一九六○年初的紐約大會合。過去為藝術世界所批評與指責摒棄對象，一下子變成了熱門的主題，廣告與商業的號召力，娛樂界的電影、電視與報章雜誌，甚而膚淺的連環圖冊，都成了藝術家擷取的對象。

李奇登斯坦　**黃色筆法 II**
1965　油彩、馬格納顏料與畫布
91.4×274.3cm
（左頁上圖）

李奇登斯坦
黃色與綠色的筆法畫
1966　油彩、馬格納顏料與畫布
214×458cm
（左頁中圖）

李奇登斯坦　**充實裝備**
1968　馬格納顏料、畫布　142.5×255cm
科隆路德維希美術館藏
（左頁下圖）

　　藝術史家羅斯（Barbara Rose）不客氣的批評：「我實在不想見超級市場的東西，陳列在畫廊。我去看畫展，就是要躲開超級市場，不是去回味經驗。」

　　所有的畫家都想成名，並且尋求捷徑，爭先奪利，越怪越好，廣告畫成本最低，也是畫家起碼的維生。抽象的表現方法堵人之口，使人不敢輕易批評，至於繪畫的主題，過去被人稱爲不雅的小便池也上了畫布；繪畫的材料更是千奇百怪，泥沙、香煙頭都在圖案裡。每人都在創造自己的夢境，只要有人欣賞，大量製造，趕貨上市。

　　成名的畫家都有自己的地盤、專利的範圍。安迪・沃荷以柏丘德照片繪成人像。瓊斯（Jasper Johns）是以靶、數字、美國國旗成名。傳統藝術家憂心時代的倒退，回到原始的嬰兒期；新潮的工作者慶幸藝術更接近人生，有了更廣大的發揮空間。

　　李奇登斯坦具有正統的學院訓練，既不捨棄傳統的藝術要求，也不得罪新派的同業。他要以傳統的表現方式去描繪普普的主題，

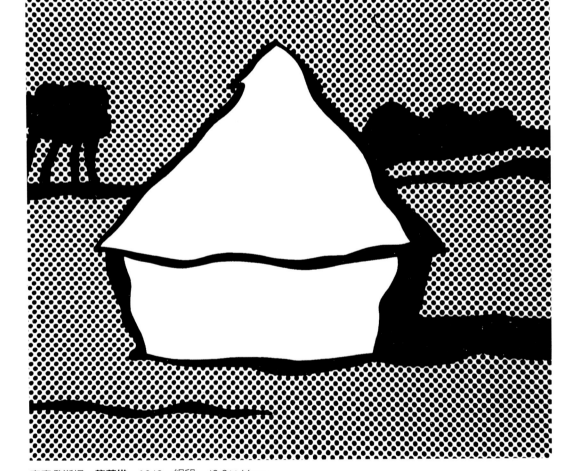

李奇登斯坦　**乾草堆**　1969　絹印　48.9×66cm

不斷的嘗試、吸取，然後開創出新的畫派，既沒有違反傳統，也讓普普藝術成爲美國畫壇的主流。他以專業的分析與組合能力，使得繪畫常新，綜合各家各派的長處，贏得大師的尊稱。

李奇登斯坦的卡通畫，讓其他畫家自慚而退出，他的唐老鴨、米老鼠、大力水手，有了斑點的襯托，不但呈現特殊的表面，同時有了深度，尤其用在〈海綿〉和〈放大鏡〉，那就是相得益彰。至於在〈收音機〉畫裡，簡直不能沒有它。

在廣告畫裡，李奇登斯坦非常強調手的處理方式。倒洗衣粉的手——〈洗衣機〉，擦盤子的手——〈擦乾盤子〉、噴液體的手——〈噴液劑〉、舉球的手——〈女孩與球〉。而男人的手，準備拔槍——〈快槍手〉、扣板機——〈扣板機的手指〉、揮拳——〈美夢成空〉、握凶器——〈雷電〉，這實在是很有趣的舉證。

連環圖的畫冊，原意是引誘青少年的讀者，男孩喜歡神奇、探險與戰鬥，女孩多陶醉在情竇初開的愛情裡。沒有一位畫家像李奇登斯坦如此成功的介紹空戰場面，他有兩年服役歐洲的經驗，再加上當時的越戰，使得繪畫的內容、色彩、題材高人一等。有些根本不要畫名，就像是電影裡的特寫，爆炸聲〈WHAAM！〉和飛機的相互追速〈BLAM〉，相當精采，動感十足。

李奇登斯坦的領域被女性所控制。類似愛情的故事，圖畫中只要有兩個人，總是女性爲主體。她提出對繪畫的看法——〈傑作〉，她想得到訂婚戒指——〈訂婚戒指〉，她在想男友——〈想他〉，她被男友擁吻——〈親吻〉。

布斯克認爲李奇登斯坦的模仿工夫更是到家。從一本匈牙利的雜誌看到木刻，他畫了華盛頓肖像，蒙德利安的設計，他學得沒話說，幾乎亂眞——〈無題II〉。李奇登斯坦的〈高爾夫球〉能擺脫蒙德利安的〈橋柱與海洋〉嗎？

李奇登斯坦非常幸運生在紐約，長在紐約。這個美國藝術生活的中心，讓他有機會接觸最好的博物館、美術館與藝術家。了解行情，見多識廣，充滿自信，敢於嘗試不同的主題。廣告畫與連環圖畫後，從事風景系列，以壁紙或是明信片的古代紀念碑爲底稿。偶然的機遇，從忘記洗的畫刷，得到了筆法畫的概念。

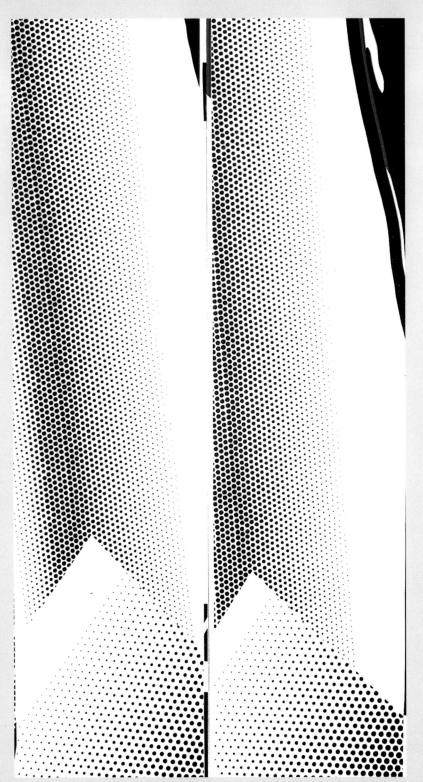

李奇登斯坦　**雙鏡**
1970　油彩、馬格納顏
料與畫布
167.6×91.4cm

李奇登斯坦
六塊畫板的鏡子 1970
油彩、馬格納顏料與畫
布 243.8×274.3cm

不論是文字畫——〈藝術〉、筆法畫——〈紅色筆法〉或是靜物畫——〈畢卡索後的靜物畫〉，都是系列的產品，不到摸清底細，不會干休，所以每種主題至少畫了40張。主題可以重覆，其他部分絕對要有不同，所以很多畫，初看近似，再看，另有天地。

錄影碟的適時推出

一九九一年製作的「李奇登斯坦」錄影碟片，共50分鐘，整個

李奇登斯坦　**鏡子 No.6**
1971　油彩、馬格納顏
料與畫布
直徑 91.4cm　私人收藏

李奇登斯坦
勒澤頭與畫刷　1973
馬格納顏料、畫布
116.8×91.4cm
（右頁圖）

過程可分十個子題：

1.開場白的介紹： 緊張的拍賣場，李奇登斯坦的〈接吻〉以550萬
成交，說明了畫家的地位與人們對畫的興趣。

圖見24頁

　　接著訪問了里奧畫廊的主持人，兩人從一九六一年開始了愉快
的合作關係。根據照片，李奇登斯坦畫自己最重要的幾個階段，像
是九個月坐在手推車裡，少年時代的寫生，軍裝照和大學畢業照，
這在其他地方從未示人。

2.普普藝術誕生了： 杜庫寧畫女人，瓊斯畫美國國旗，都是紐約有
名的普普藝術家，而李奇登斯坦畫的主題更是特別，螢幕出現畫家
本人，他聲音低沉而清晰，頭髮已經灰白、禿頭，穿淺綠襯衫、淺
綠毛背心與深藍牛仔褲，坐在咖啡色的皮沙發中，把手見到綠色的
手錶帶。

　　接受訪問時，談到「閃光教學法」對他的影響，以後的即興活

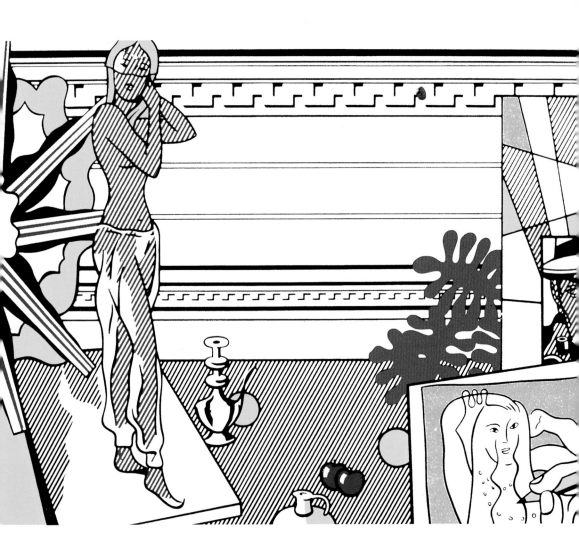

動與電影製作，對繪畫都有幫助。李奇登斯坦生在全美藝術中心的
紐約，環境給予了很多便利與學習的機會。鏡頭裡介紹紐約戶外的
藝術、舞蹈、公園的雕塑與街頭的藝術家。

　　整個影片訪問里奧多次，穿插在不同的單元裡。回憶最早見到
的卡通畫，包括有貓、米老鼠和一個可樂瓶。而紐約市面的廣告，
像是〈熱狗〉，速食快餐、筆記本、〈球鞋〉，都成了李奇登斯坦
的畫中物。從電視與報紙的廣告，畫家選了海綿和洗衣粉為題材。
商業藝術裡，重繪〈女孩與球〉，讓他成名。

3.連環圖畫的藝術：我們看到李奇登斯坦到連環圖書的專賣店，買
　　了些回家翻閱，看到太空戰士，〈攻擊〉、〈爆炸〉，覺得還不

李奇登斯坦
畫室工作坊——與模特兒
1974　油彩、馬格納顏
料與畫布
243.8×325.1cm
私人收藏

圖見17、37頁

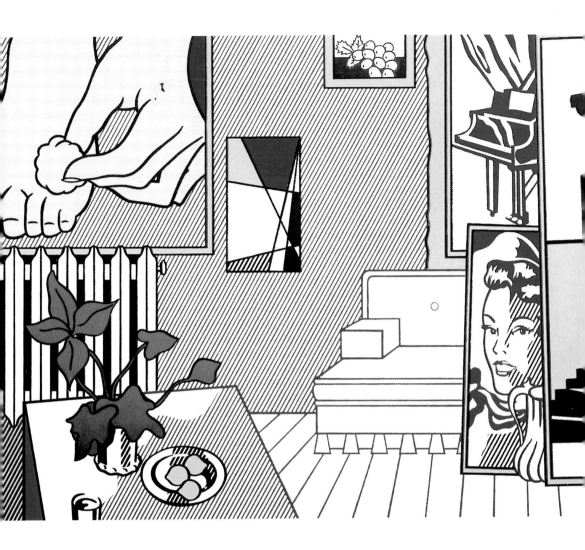

李奇登斯坦
畫室工作坊──腳療
1974 油彩、馬格納顏
料與畫布
243.8×325.1cm

錯，用小刀割下，以彩色鉛筆重畫，同樣的大小，再以投影機放在畫布，用鉛筆畫底稿，移開投影機、重新以較黑的鉛筆畫得清楚點、仔細些，然後著色，這些就是整個作畫過程。

　　最出色的連環圖畫是以少女為主題，顯示真愛。李奇登斯坦剪了一大堆美女俊男的漂亮臉孔的連環圖，隨時可用。

　　這時候訪問了對畫家一生最具影響力的戴安女士，她一共出現了五次，在以後不同的單元裡，權威與專家的意見，佐證了畫家的成就。

4.威廉（William Dvergard）先生：他是當時最有名的卡通畫家。李奇登斯坦的〈屋裡沒人〉就是模仿他的卡通畫而來，幾乎是很少

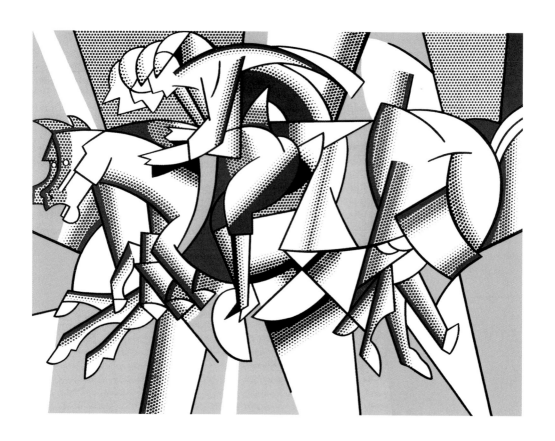

改變。威廉相當激動這種侵犯創意的模仿，本想控告。

5.奇怪的主題內容：李奇登斯坦的作品已經名揚海內外，其中以斑點畫談論最多，這裡特別介紹它的製作。助手們將現成的斑點畫貼上去，有時候不同顏色的斑點部分重疊，反而有一種立體的感覺。如果是大的斑點，用「塑膠的圓孔布」黏在畫布上，再塗色，完後，撕下。斑點的使用，最大的效果，可以改變觀賞者的觀點與重心。

　　主持人帶我們到博物館，訪問了戴安，同時介紹李奇登斯坦畫展的現場，紐約的現代畫家都出席了盛會，畫中主題包括了高爾夫球、冰箱、鏡子與靜物。

6.對畢卡索的敬愛：李奇登斯坦的〈戴三角帽的婦女〉當然是模仿畢卡索的內容，而影響他早期繪畫的抽象畫，也是模仿這位畫壇奇人。李奇登斯坦誠懇的說：「模仿他，卻要擺脫他，不想太像他……」，這也是實話，到了後期，兩人漸漸走遠。整個畫壇，不

李奇登斯坦
紅騎士 1974
油彩、馬格顏料
與畫布
213.4×84.5cm

圖見25頁

82

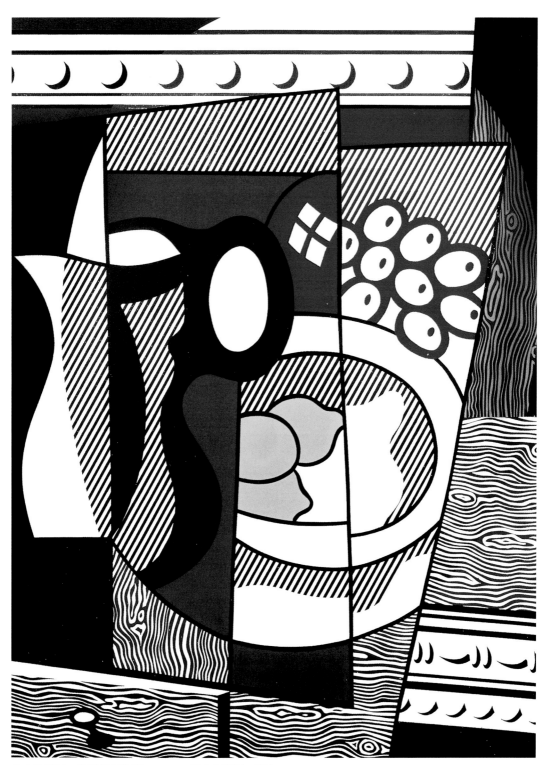

李奇登斯坦　**檸檬的靜物畫**　1975　壓克力顏料、畫布　228.5×152.5cm

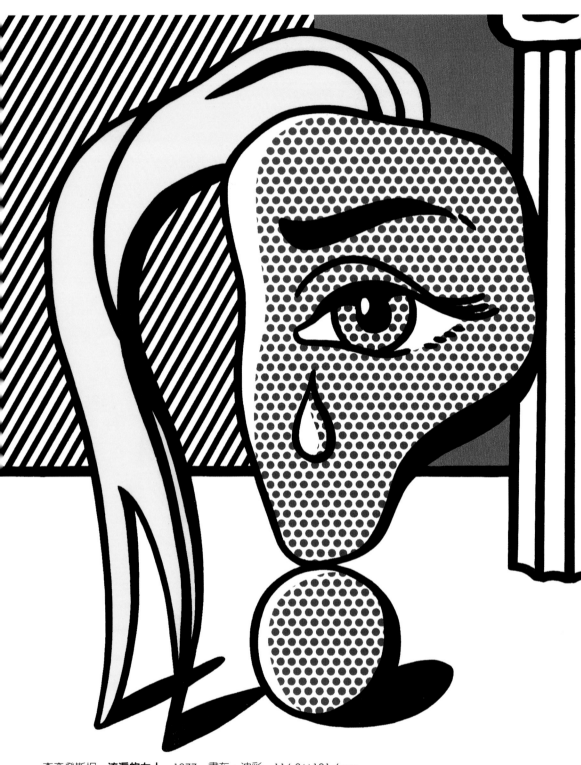

李奇登斯坦　**流淚的女人**　1977　畫布、油彩　116.8×101.6cm

李奇登斯坦 **有人物的
風景最後定稿** 1977
石墨、紙上色鉛筆
34.3×53.4cm

李奇登斯坦
圖畫與水壺 1978
聚氨酯搪瓷、馬格納顏
料與青銅
241.3×101.6×62.2cm

受畢卡索影響的人真是少之又
少。

　　李奇登斯坦工作時，需要
有咖啡，畫室裡可以同時進行
兩組不同主題的繪畫。有時候
到博物館的書店去找材料。他
訪問過印象派大師莫內畫中的
大教堂，所以想重畫。

7.新創作：主要介紹筆法畫，
李奇登斯坦非常自傲而得意這
項創作，越畫越有興趣，且變
化無窮。

8.大壁畫：一九八三年，李奇
登斯坦花了三個星期完成一幅
壁畫，就在里奧畫廊的牆上，
然後毀掉。兩年後，又在紐約

李奇登斯坦　花　1981　馬格納顏料、畫布　121.9×91.4cm

李奇登斯坦 **二顆蘋果**
1981 馬格納顏料、畫
布 61×61cm

市保險公司五層樓高的大廳內，出現面積驚人的「大壁畫」，分成上中下三段，有點像是宗教畫，上端太陽從天而出，照遍海灘，中間的左右，全是水的反映，下端是地面。

9.不喜歡公開場合的人：午餐時間，李奇登斯坦坐地鐵到同一家餐館，幽靜而避開吵雜。每天經過的42站是時報廣場。他在地鐵的候車月台，為等車的旅客畫了壁畫。

李奇登斯坦以新技巧，去重畫過去的主題，像是〈鏡子畫〉，不只反映鏡中物，同時重現他的新構想。

李奇登斯坦　**帆船**　1981　馬格納顏料、畫布　101.6×152.4cm

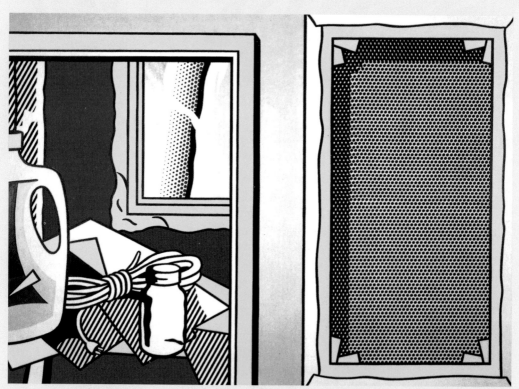

李奇登斯坦　**靜物與畫布框**　1983　油彩、馬格納顏料與畫布　162.6×228.6cm

李奇登斯坦　**女人Ⅲ**　1982　油彩、馬格納顏料與畫布　203.2×142.3cm

10.功成名就：主持人帶我們在李奇登斯坦的畫室徘徊，乾淨而寬敞，四周全是畫框，地板可能就是畫家採用木紋的念頭吧！每周七天都在畫室，快樂的工作，使他在美國畫壇能有重大的發明與創造。

伯萊得就是李奇登斯坦？

李奇登斯坦從連環圖畫的小冊子尋求靈感，搜集材料，很多繪畫的主題與體裁就是這樣得來。既使他在作畫時，仍然聯想成整個故事情節。因而他的系列畫似乎配合了連環圖的要求，有時候雙折畫，甚而三聯幅，幫助故事的完整性。

一九九三年李奇登斯坦心血來潮，自己編了一本愛情的連環圖畫書，選了81幅作品，連結成相當動人的愛情故事。書名稱：《伯萊得'61》（BRAD'61），也是書中男主角的名字。內容是說伯萊得生長在一個新的時代，他是一位年青畫家，沒有錢、總想成名，可是畫的主題多為電話本裡的廣告，不外是日用品、食物、廚房用具；另一項苦悶是沒有愛情、一個約會也沒有。他總是留意每個遇到的女孩，包括有護士、美容師、店員，但運氣太壞，總是高不成，低不就，幾乎想自殺？

葳姬——就是隔壁的女孩，一向崇拜藝術家，可是伯萊得太害羞，只好在夢裡相遇，葳姬覺得很傷心，老是想著他，陰魂不散。

伯萊得根本不曉得葳姬對他的愛，整天做著白日夢，幻想自己是空

圖見99頁

李奇登斯坦
飛揚的筆法 1983
青銅上漆（第六版）
146.7×5.7×23.8cm

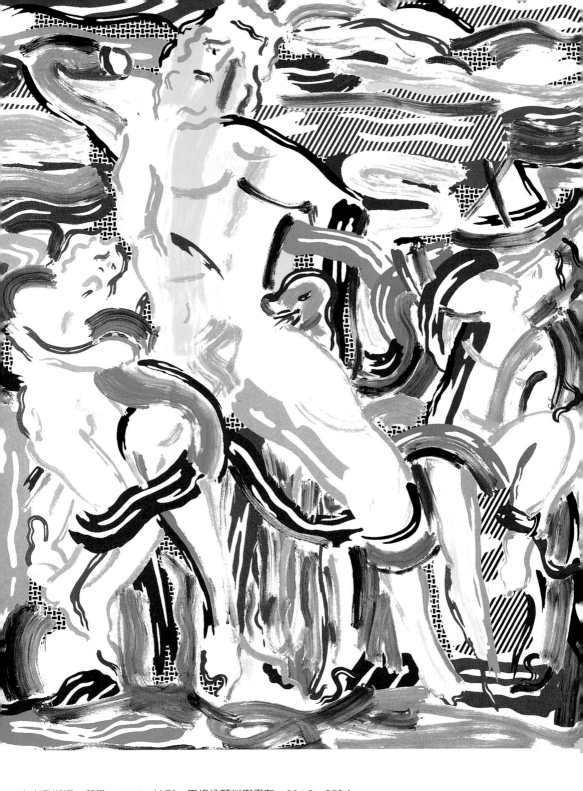

李奇登斯坦　**勞孔**　1988　油彩、馬格納顏料與畫布　304.8×259.1cm

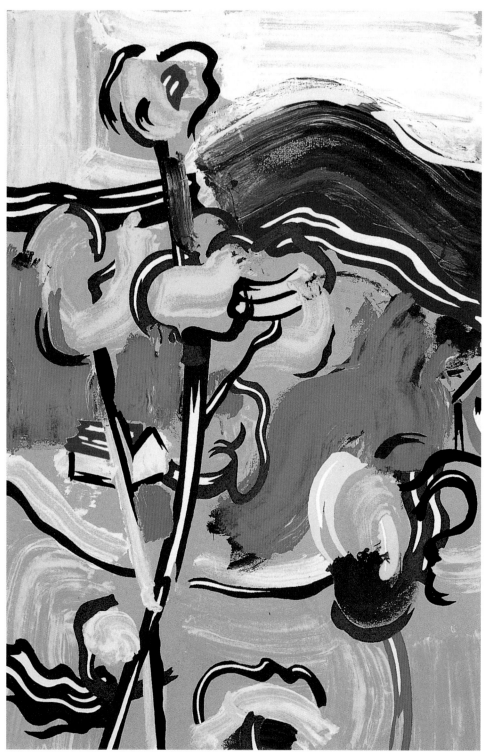

李奇登斯坦　**穿林見景**　1984　馬格納顏料、畫布　91.4×61cm

李奇登斯坦　**日出**　1984　油彩、馬格納顏料與畫布　91.4×127cm

李奇登斯坦　**畫框：竹材結構**　1984　油彩、馬格納顏料與畫布　91.4×101.6cm

戰的英雄，殲滅敵機，一定能贏得女孩歡心。又想像自己是畢卡索那多好！至少當個蒙德利安也不錯，到時還怕沒女朋友。一旦回到真實世界，伯萊得懷疑，到底什麼是藝術？

　　他從廣告畫了漂亮的女孩，只用圖畫來滿足愛情，這也是唯一能自主控制的。在工作房裡，他畫裸女，夏威夷的熱情女郎、抽象的妙女郎……還有許多其他的畫。有一天，伯萊得抱著所有的作品到紐約市去找銷售，在黑暗的夜晚，遇到了槍手，搶走了心血與希望。

李奇登斯坦
畢卡索的頭　1984
油彩、馬格納顏料與畫
布　162.6×177.8cm

李奇登斯坦　**老樹**　1984　油彩、馬格納顏料與畫布　182.9×152.4cm

李奇登斯坦　**風景畫中的裸女**　1985　油彩、馬格納顏料與畫布　243.8×279.4cm

以鉛筆畫的裸女

全臥式的裸女

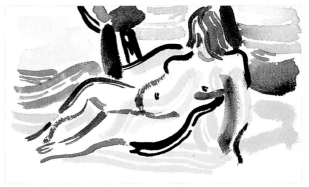

以水彩畫的裸女

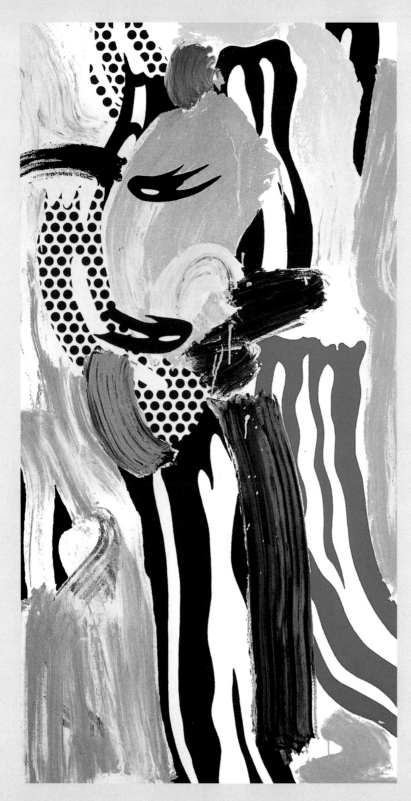

李奇登斯坦　**時髦女郎**
1986　油彩、馬格納顏料
與畫布　152.4×78.8cm

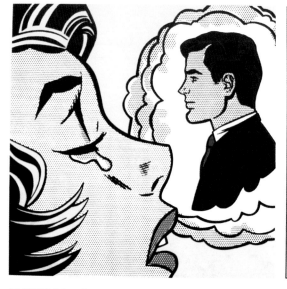

《伯萊得’61》
（BRAD’61）封面
一九九三年李奇登斯坦
選了過往創作的 81 幅
作品，編成一本愛情的
連環圖畫書。

葳姬回到家難以入眠，隔鄰的畫家還沒回家，她有點擔心，終於跑去敲門，發現伯萊得頭在流血，故作沒事，她幫忙包紮、敷藥、感激得擁抱女孩，兩人相吻，幾乎都不敢相信這是真實的。

激情夜之後，伯萊得有了愛情的神力，發奮揮毫，終有傑作，兩人決定永遠住在一起。

整個故事簡潔而動人，配合了李奇登斯坦的女孩畫，更是增加了可讀性，尤其他把書中的女主角，畫得楚楚動人。有趣的是，女孩的髮色，李奇登斯坦分得很清楚，廣告畫中的女性，頭髮是藍色或黑色〈擦乾盤子〉、〈女孩與球〉，如果是紅髮女人，顯示驕氣〈紅髮女孩〉、〈窗口的女人〉。只有黃髮女孩才是他的愛人〈金髮女郎的期待〉、〈睡夢中的女孩〉。

圖見19、127頁

李奇登斯坦借用別人的羅曼史（原著是：東尼，Tony Hendra）來展示自己的藝術成就。比起一九七一年古根漢美術館出版的厚重

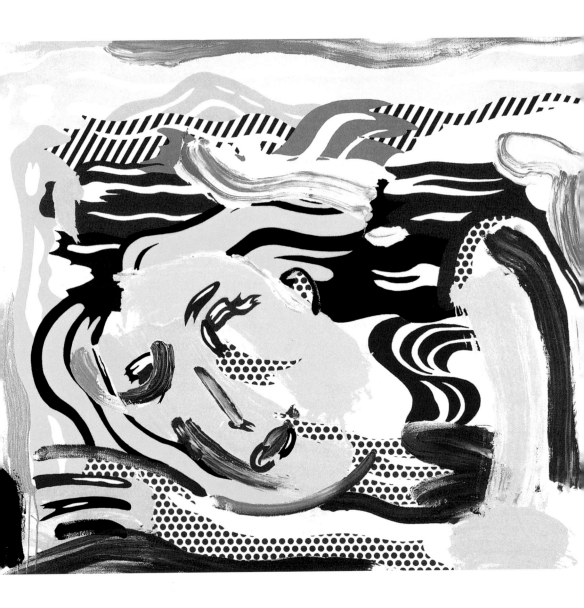

李奇登斯坦　**繆斯女神**
1986　油彩、馬格納顏
料與畫布
106.7×127cm

畫冊，這份精裝本容易攜帶，流傳更廣，尤其是畫主自己挑選，更
具代表性。

　　故事情節，也有點像李奇登斯坦的自敘。所以這是一本早期
（1961-65年）的代表作。有風景畫、鏡子畫、室內畫、模式畫和
靜物畫，幾乎包括了他一生繪畫的重要主題。

　　書裡出現了四種不同的文字畫，黃色是全書最主要的顏色，紅
與黑是背景色。〈進入〉與〈藝術〉。到了一九八八年，李奇登斯
坦將斑點放進文字畫〈什麼是藝術〉，提供了反射的效用。

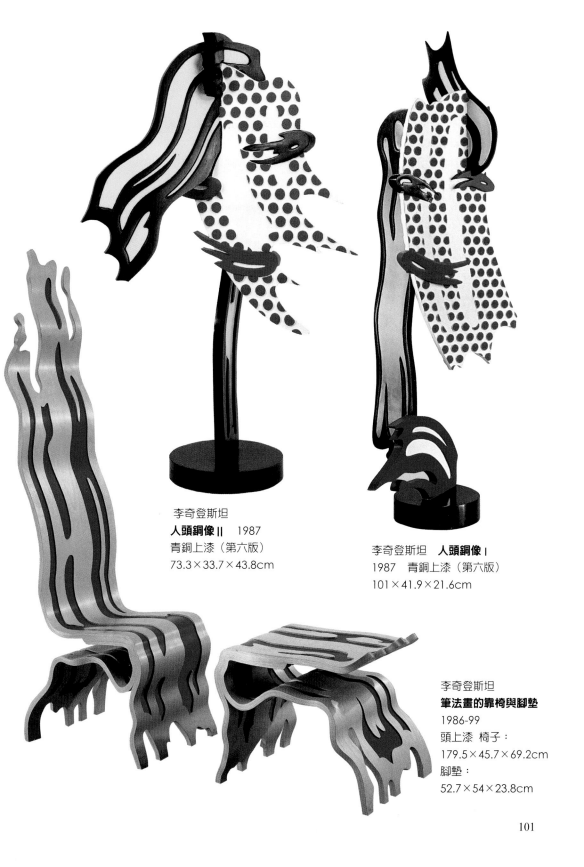

李奇登斯坦
人頭銅像 II　1987
青銅上漆（第六版）
73.3×33.7×43.8cm

李奇登斯坦　**人頭銅像 I**
1987　青銅上漆（第六版）
101×41.9×21.6cm

李奇登斯坦
筆法畫的靠椅與腳墊
1986-99
頭上漆　椅子：
179.5×45.7×69.2cm
腳墊：
52.7×54×23.8cm

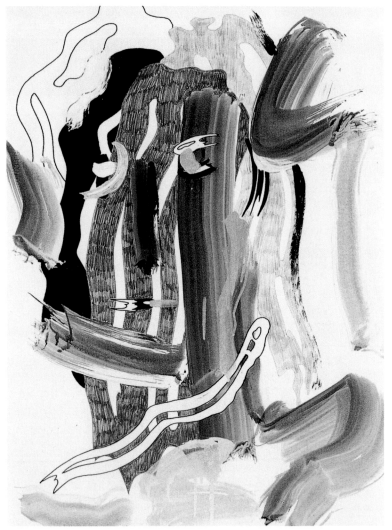

李奇登斯坦 **臉** 1987
石墨、墨水、馬格納顏料與
紙張 76.2×51.4cm

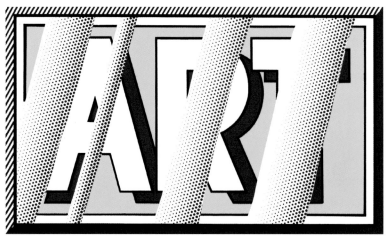

李奇登斯坦 **什麼是藝術**
1988 油彩、馬格納顏料
與畫布 112.3×193.6cm

李奇登斯坦
蕃茄與抽象畫 1982
油彩、馬格納顏料與畫
布 101.6×152.4cm

圖見54頁

圖見72頁

圖見88頁

圖見91頁

　　廣告畫幾乎是所有畫家的第一門功課，既是練習，又能賺錢。李奇登斯坦畫了〈廚房用具〉與〈浴室設備〉。專為男人使用的不多，這裡的〈刀片〉，被畫家視為自殺的工具。

　　「鏡子畫」系列一直到一九六八年才開始。不過在女孩畫中已經嘗試鏡子的反射原理。那就是一九六四年的〈鏡中女孩〉，快樂的笑容從　圓形的手持鏡反映，白齒紅唇，只有皮膚是用紅斑點的處理方式。

　　黑色斑點的代表作是〈有橫木的畫布架〉，有大有小、有深有淺，顯示了光線。也具有模式畫的功能，因為四塊畫布上下左右都是對稱的。李奇登斯坦的排列組合能力很強。

　　到了一九八三年的〈靜物與畫布框〉，右面的圖案正是過去的翻版，他把方形變成長方形，這兩幅畫，不論是內容、位置、大小、截角，全不對稱。這種形式原來是古羅馬的雙折記事板，李奇登斯坦把它變成拿手的雙折畫，最早出現在愛情故事中的〈艾迪雙折畫〉，以後又出現在靜物畫裡，像是〈蕃茄與抽象畫〉。

李奇登斯坦　**看得見戶外的室內**　1991　油彩、馬格納顏料與畫布　259×439.4cm

　　李奇登斯坦畫女孩，確有一套，一方面顧及連環圖的結構，一方面又要顯示畫的純情。〈溺水的女孩〉跟一般愛情故事裡的女孩不一樣，頭髮是用藍黑色，所有露出水面的皮膚，用非常細微的斑點來處理，浪花是採自日本畫家的版畫。所以到了另一幅畫〈我們慢慢浮上來〉，完全是海底特寫鏡頭，才知道怎麼一回事，原來溺水的女孩只等伯萊得來救。男女主角的膚色，仍用細微的紅斑點，可是女孩頭髮已經恢復了慣用的黃色，這水中一等就是兩年。

　　這兩幅畫都有文字的輔助，前者是剖白，後者是旁白，一般繪畫並不多見，連環圖中與漫畫，由於精短，必須借用文字來敘意。李奇登斯坦既然體裁取用連環圖畫，當然也就不免用上了。如果沒有了這些剖白，有的繪畫真會失色，像是〈想像的複製者〉，字大

圖見41頁

圖見49頁

李奇登斯坦
室內的盆栽　1991
油彩、馬格納顏料與畫
布　299.7×355.6cm
（右頁圖為局部）

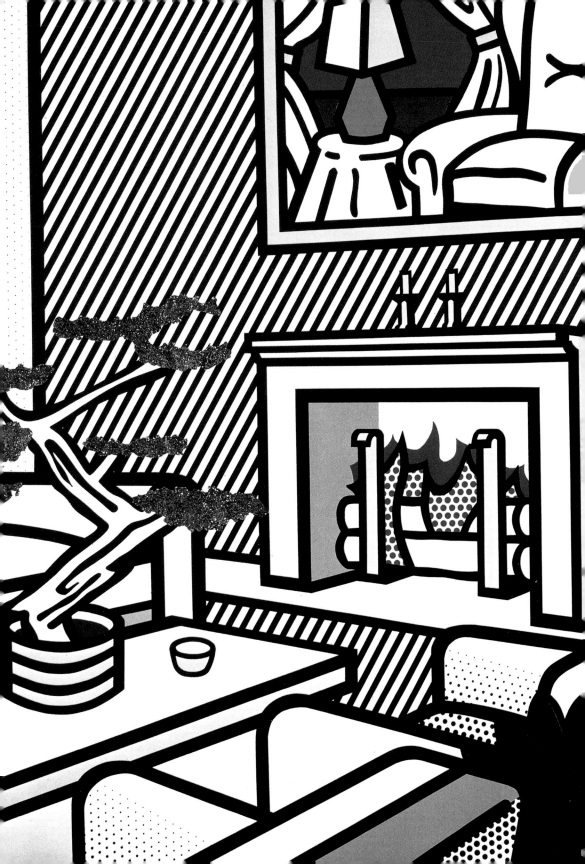

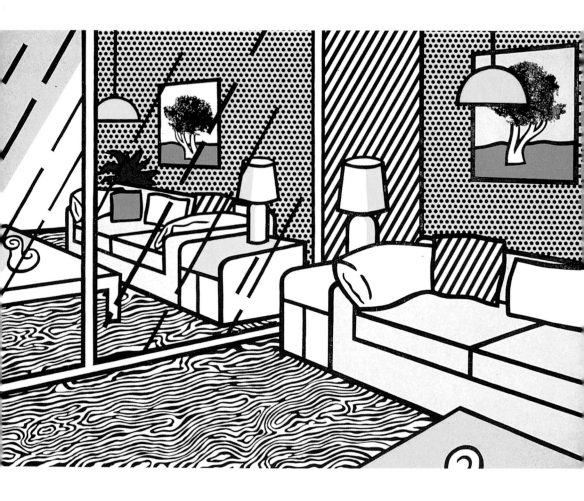

並不多，卻是占了一半篇幅，「什麼？你為什麼問這個問題？你哪裡知道我是一個想像的複製者」。好像是李奇登斯坦在答覆這樣的問題：「你為什麼總是模仿別人？」畫中　　發光的眼神非常肯定的反應。這正是他的公開聲明，這應該屬於是李奇登斯坦的自畫像。

適當的應用文字的輔助，也是畫家作品的特色之一。另外一項文字的應用是他成功的把戰爭帶到現場，增加動感。文字並沒有真正意義，它讓畫面變成有聲電影，〈TAKKA TAKKA〉、〈WHAAM〉。尤其是〈開火〉的三聯幅。

女孩畫仍然是李奇登斯坦的最愛。他感情豐富，不善言談，充滿熱情，只有在畫紙宣洩，這些女孩各有特色。他喜歡音樂，所以畫了〈彈琴的女孩〉，有氣質、穿著晚禮服的演奏者。他對護士印

李奇登斯坦　**藍色地板**
1991 彩色石版、木刻
與絹印 146.6×212cm

圖見46、47頁

圖見42頁

圖見50頁

象很好，畫〈護士〉、短髮，一付忙碌的樣子。

　　捲髮的女孩似乎特別看好，這是個〈懂事的女孩〉，能爲別人著想的漂亮女孩，相信是所有男士的夢中人。

　　〈夏威夷女郎〉，他畫了好幾種版本，單色、彩色全有，並且有不同的姿態，像是攝影展。其中有一張被德國柏林的藝術史家布斯克選爲書的封面。而阿洛威在一九八三年出版的《李奇登斯坦》，以〈OH JEFF……I LOVE YOU TOO. BUT……〉爲封面女郎。似乎所有了解李奇登斯坦爲人的都知道，他喜歡漂亮女孩。

大畫家的小孩書

　　卡通影片，兒童觀賞的多。報紙副刊的連環畫，倒是成人欣賞的多。而單薄的連環圖畫書，成爲大人與小孩都喜歡搜集的對象。就像郵票一樣，有目錄指引，羅列不同年代出版的各類連環圖畫

《abc》封面
一九九九年出版的精裝本《abc》童書，收錄李奇登斯坦 28 幅圖，將 26 個英文字母，以圖案來認字。

穀倉　黑色　藍色

李奇登斯坦
紅色穀倉II　1969
油彩、馬格納顏料與畫布
111.7×142.2cm

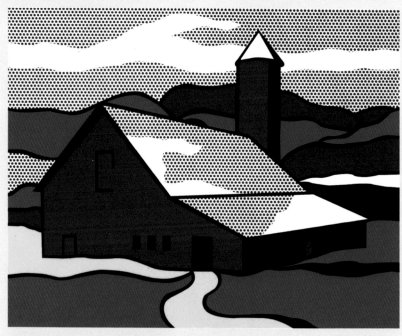

杯子　咖啡　彎曲

李奇登斯坦　**咖啡杯與**
杯墊II（第三版本的設
計模型）　1977
青銅上彩
111.1×65.4×25.4cm

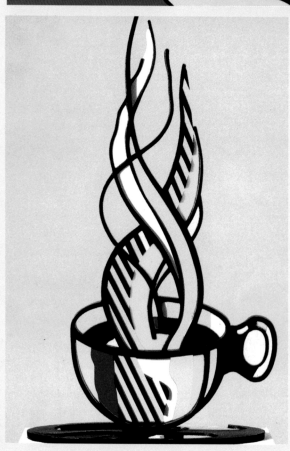

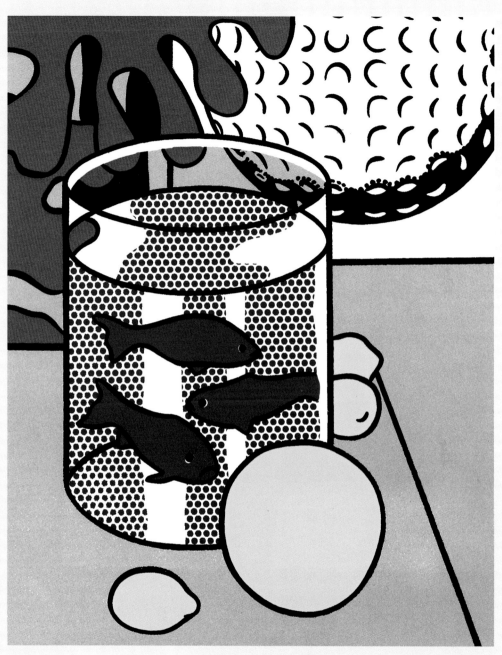

李奇登斯坦　**金魚的靜物畫**　1972　油彩、馬格納顏料與畫布
132×106.6cm

高爾夫球　金魚　柚子　玻璃　綠色

L

龍蝦　燈塔　腳部
線索

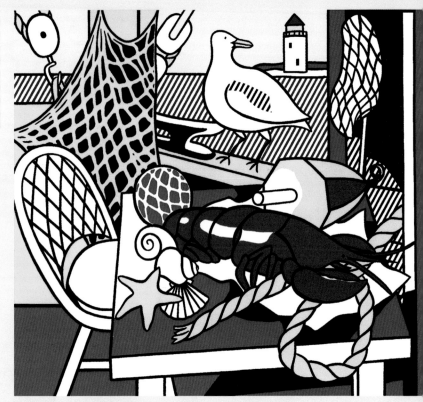

李奇登斯坦　**科德角的靜物 II**　1973　油彩、馬格納顏料與畫布　152.4×187.9cm

P

金字塔　遠近畫法
平面　尖端

李奇登斯坦　**大金字塔**　1969　油彩、馬格納顏料與畫布　109.2×172.7cm

李奇登斯坦　**鈴…鈴…鈴…鈴聲**　1962　油彩畫布
60.9×40.6cm

鈴聲

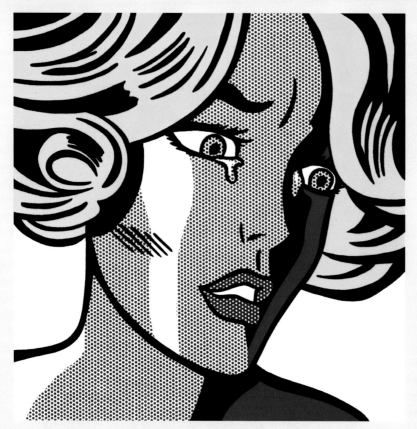

眼淚　喉嚨　牙齒

李奇登斯坦
受驚的女孩 1964
油彩畫布
121.9×121.9cm

冊，價格是節節高漲。

　　李奇登斯坦常到漫畫書店去搜尋可能的材料，回到家，總會帶幾本連環圖的小冊子。他很喜歡小孩，唐老鴨、米老鼠的圖案，最早是畫給自己兒子的，所以泡泡糖的包裝紙，也是畫家的主題來源處，因為上面都是些兒童最喜歡的卡通人物。

　　當李奇登斯坦做了祖父後，對孫輩更是愛護，他在一九八九年應先畫一本小孩的認字書。這就是一九九九年出版的精裝本《abc》，在義大利印刷、共收錄28幅圖，將26個英文字母，以圖案來認字，大部分可以看圖識字，有些就要看孩子的程度了。

　　作品年代包括甚廣，從一九六一到一九九三年，繪畫內容儘量適合兒童的程度。可以分成九大類：

1.卡通二張：米老鼠、唐老鴨。

2.建築二張：穀倉、金字塔。

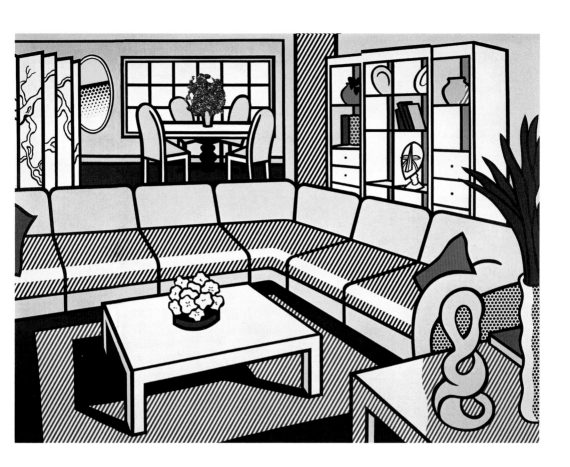

李奇登斯坦
有非洲面具的室內
1991　油彩、馬格納顏
料與畫布
289.5×370.8cm
（下二頁圖為局部）

3.風景二張：海港景緻、水蓮。

4.動物二張：金魚缸、狗。

5.音樂二張：爵士樂、小提琴家。

6.顏色二張：筆法畫、爆炸。兒童比較難以了解這兩項，不過顏色非常鮮艷，小孩會喜歡。

7.食物三張：霜淇淋、可樂與三明治、咖啡機。

8.日常用品四張：旗幟、日曆、拉鏈、電話鈴聲。

9.人物七張：親吻、美人魚模型、護士、少女哭泣、騎士、空軍制服、總統辦公室。

引以自傲的筆法畫

　　筆法畫可以說是李奇登斯坦長期繪畫生涯中的主題重心。雖然

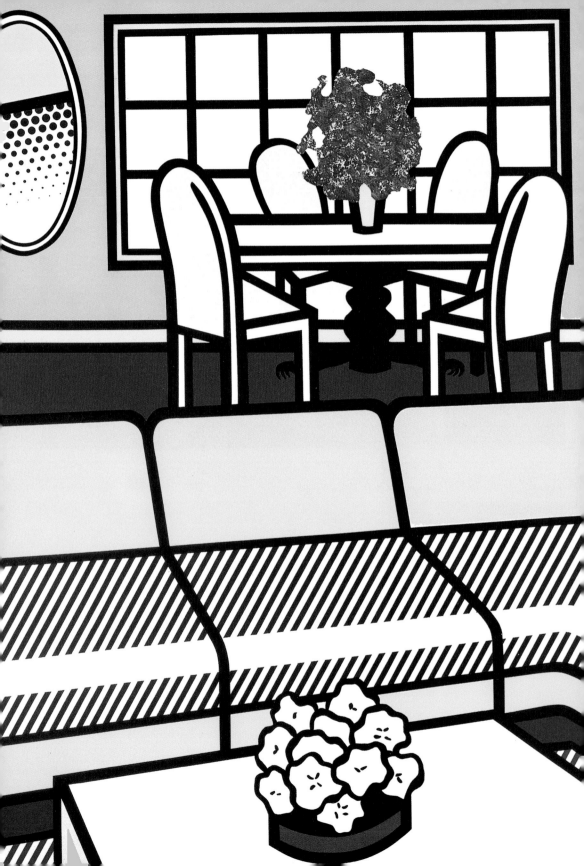

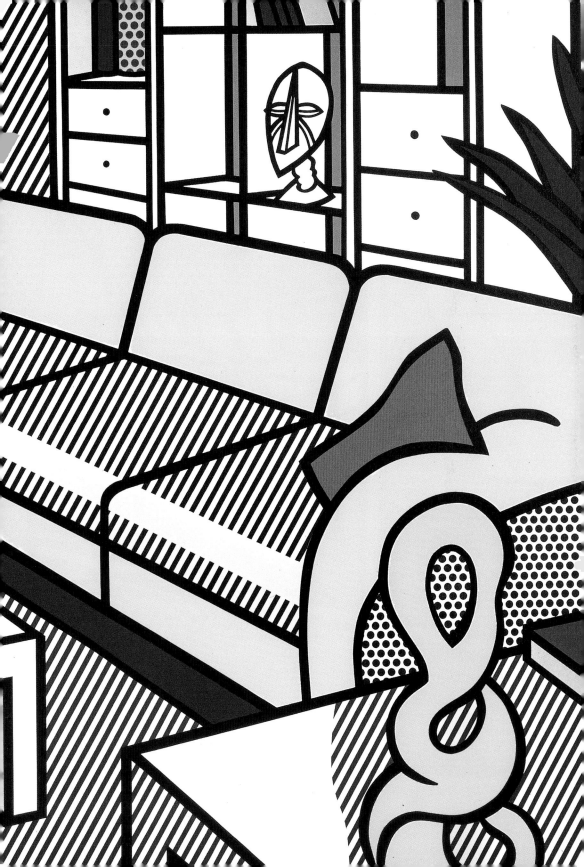

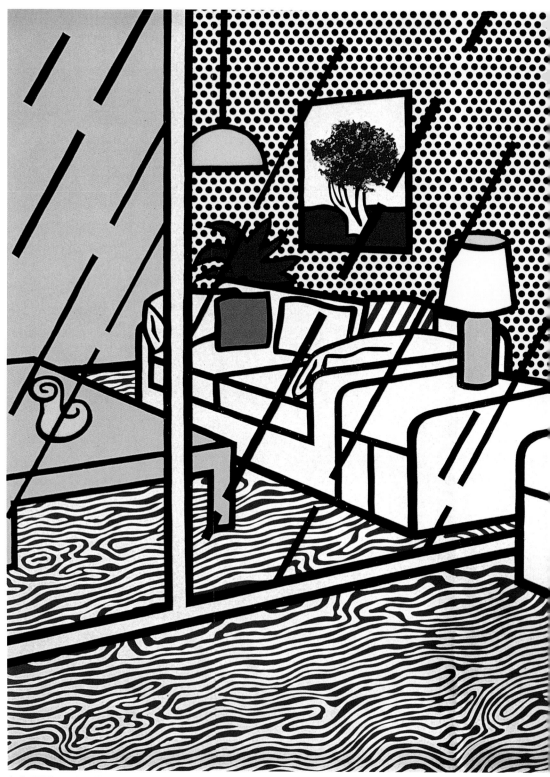

李奇登斯坦　**室內的壁紙與藍色地板**　1992　絹印與未施膠紙張　259×381cm

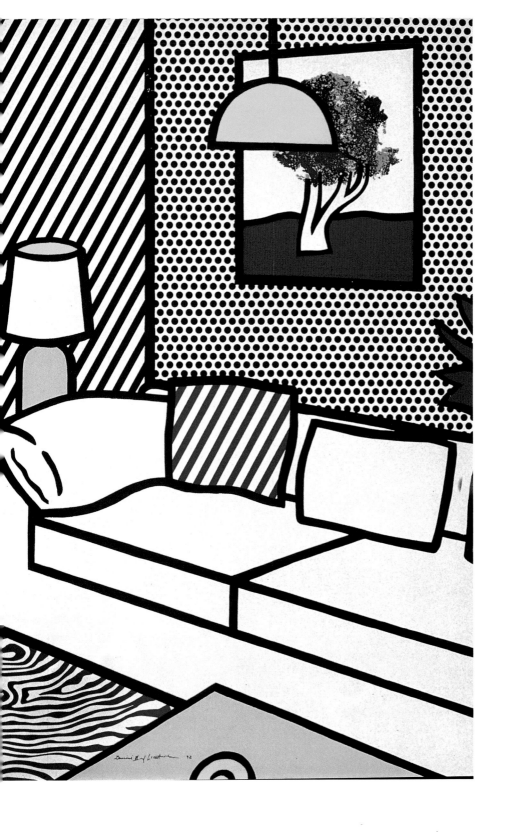

119

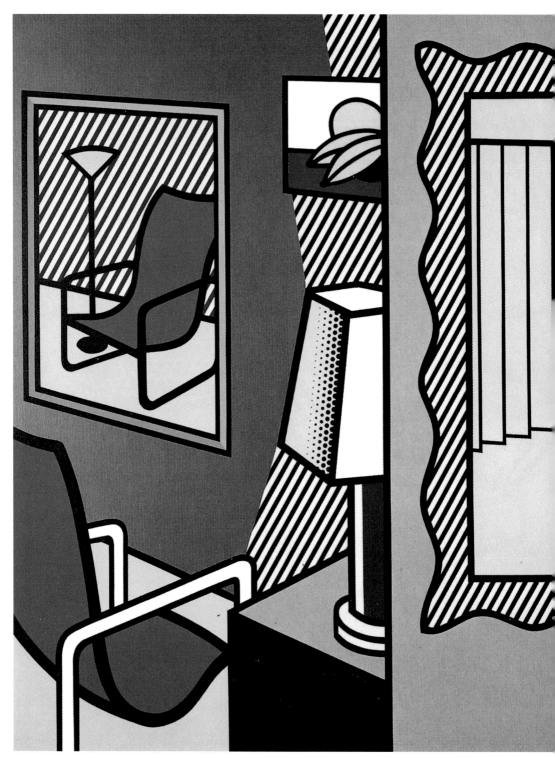

李奇登斯坦　**旅館房間的室內**　1992　油彩、馬格納顏料與畫布　195.5×243.8cm

遠在一九五九年開始嘗試這種畫法，卻毫無信心，未曾命名，算是顏色與運筆的練習，技巧與內容都無法確實掌握，只好在其他體裁與方式中多求磨練，偶爾也會淺嘗筆法畫的樂趣，所以一九六五年有〈筆法研究〉與〈黃色筆法〉。一九七七年也有作品留世〈有人物的風景最後定稿〉，卻始終未見眞正的筆法畫。

當卡通畫、靜物畫、廣告畫、抽象畫、風景畫、戰爭畫、愛情畫、鏡子畫、模仿畫與室內畫全都採用後，似乎山窮水盡，重繪過去的題材，又是一條新路。這時候李奇登斯坦已經是集各家畫派之大成——不論是立體派、自由印象派、抽象派、純粹派、超現實派，他都能洞燭與控制其特徵，如果將畫派與題材融爲一體，那麼未來的繪畫世界永無止境，主題相同，繪法獨創，這就是李奇登斯坦的筆法畫。

從一九八一到一九九〇年間，幾乎專攻筆法畫，而在一九九一到九五年，李奇登斯坦重拾室內畫，所以筆法畫停了五年。奇怪的是一九九六年又重回筆法畫，可惜一九九七年秋天，畫家去世。否則，我們可以看到更多的筆法畫，而這種畫法，在李奇登斯坦自創的境界裡，眞是變化無窮，又不知道那一種新的畫法又會出現。

遠在一九六五年，李奇登斯坦開始了一系列筆劃和畫法的作品，這也是他在紐約大學評論繪畫的轉譯。他認爲在概念

121

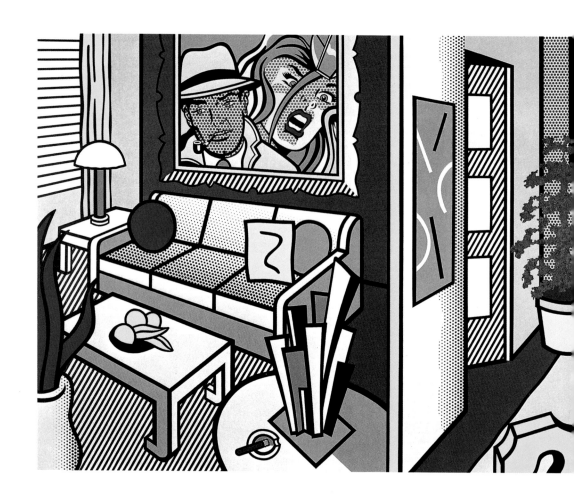

上，需要重視運筆的技巧，如果要完成卡通，必須是製作像〈黃色和綠色的筆法〉。先作初步的小型研究，然後再用投影機放大，重繪於畫布上。使用這種技巧較能固守繪畫的獨特格式，而讓畫家重鑄一種自我的文體方式，去創造他所認為的反語（或諷刺）體裁。

　　諷刺和官能通常都是分道揚鑣，而李奇登斯坦卻要為他們配對。一般而言，他選擇主題甚於對繪畫的處理。我們看到在感官的成就是應用了艷麗的形式和繪畫實現了理想，這比公開展示還重要。

在這一方面，他的工作可以跟瓊斯相比，但是不同的部分遠勝於相似處。因為瓊斯通常選擇主題去導向諷刺的論點。而李奇登斯坦並不顯眼於主題的運用技巧的畫法，而是強調敘述須有獨特之處。

李奇登斯坦
三種不同反射的室內
1993　油彩、馬格納顏
料與畫布
347.9×934cm

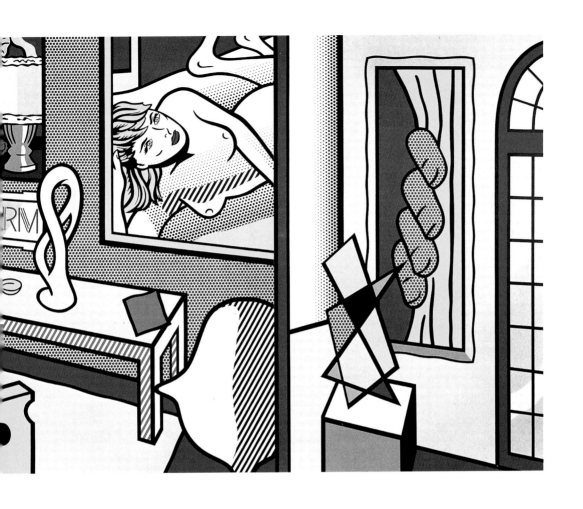

　　這種筆法的講究，對於純粹繪畫的傳統畫家，的確是一項挑戰。而採用後的意義與重要性，必然超越過去的前輩。李奇登斯坦只挑選了藍色的斑點狀，而把黃色和綠色揮灑出去的輪廓用黑色來表示，偶爾滴些白色的油彩，將筆劃畫法變成具體的形式。

　　李奇登斯坦的〈黃色和綠色的筆法〉，可以視為繪畫行動中對自然的詮釋。在他單獨的畫法轉換中，成功的掌握了藝術本身最大的源泉。

　　二〇〇一年的秋天，正是李奇登斯坦四周年忌日，紐約的「米歇爾畫廊」（Mitchell-Innes & Nash）舉辦特展，聯合畫家的後人與基金會，推出了51項的筆法畫，並且包括了一些未曾公開的文件，像是剪貼本、素描本和練習本，這些都是作畫過程中的主要依據。

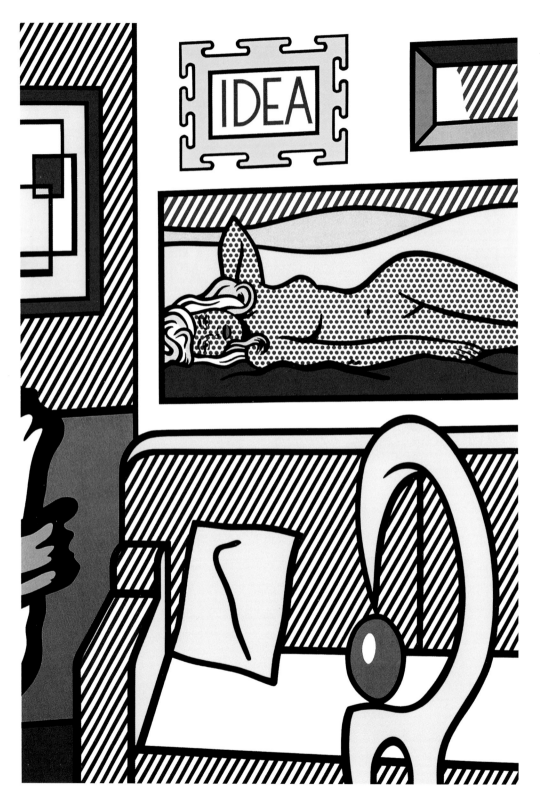

在一九八一至九〇年間的38件展品，可以稱得上是李奇登斯坦筆法畫的代表作。嚴格的說，表現的方式多爲抽象派，主題是放在人物與風景兩大項。

李奇登斯坦承認受到狄庫尼的畫風影響。這張〈女人〉確是明證，不仔細看，女人難找，各部分的合成，其大小、位置，隨時都可變換。

至於「裸女」的群像，顯示了畫家的多樣才華與構圖。從水彩畫的單純裸女，轉變爲較複雜的全臥式裸女，再畫一張鉛筆的裸女，這才是裸女筆法畫的底本，油畫才能眞正見識筆法畫的技巧與功力。

〈時髦女郎〉以卡通式的臉孔出現。而雕塑加上筆法的人頭銅像兩件，也是以抽象手法製作。李奇登斯坦很喜歡希臘羅馬的神圖見91頁話，其中〈繆斯女神〉全畫重點在一張臉，而〈勞孔〉完全根據故事內容，青蛇纏身，所有背景以斜線和紗窗孔代替斑點，這幅畫用得眞是恰到好處。

圖見94頁李奇登斯坦最喜歡的男人應該是畢卡索。在命名爲〈畢卡索的頭〉的畫中，右面才用筆法畫，如果左邊是畢卡索，像是中古武士。而給予人強烈印象的咖啡色的〈臉〉像是抽雪茄的人。

風景式的筆法畫，讓李奇登斯坦十足過癮的發揮，事實上前面所介紹的四幅裸女畫，也應該在這個範圍內，因爲畫家命名爲〈風

李奇登斯坦
桌椅與花盆　1993
聚氨酯搪瓷、馬格納顏料與鑄銅
160×388.6×88.9cm

李奇登斯坦　**點子**
1993　油彩、馬格納顏料與畫布
228.6×154.9cm
（左頁圖）

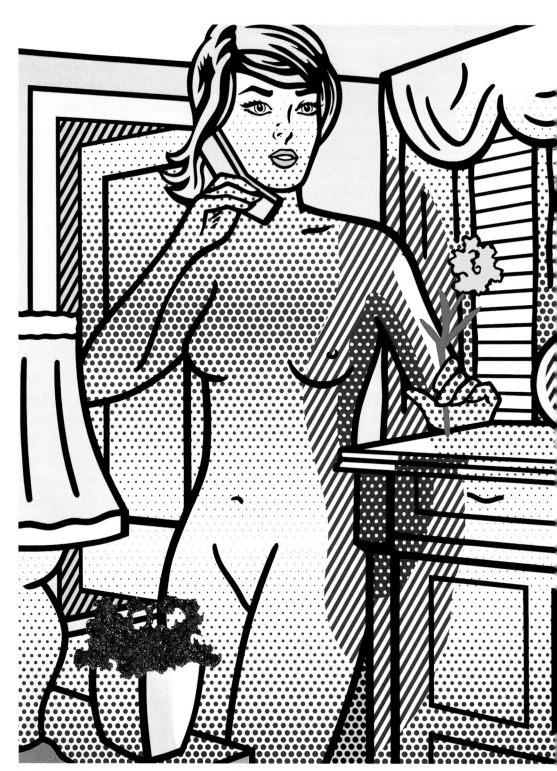

李奇登斯坦　**裸女與黃花**　1994　油彩、馬格納顏料與畫布　233.6×182.8cm

景畫中的裸女〉，裸女是躺在樹林裡，或是在家附近做日光浴，畫中的右面正有一座小屋。

在以「樹」為主題的筆法畫中，稀疏的枝幹下見到山麓下的人家，這種構圖在西方畫中不多見，從搖曳的姿態，反而像是花。這說明了畫家主要顯示筆法，而非重視背景與主體顏色，難道李奇登斯坦是在畫「晚秋」。

圖見95頁

〈老樹〉分別以水彩、鉛筆與油墨完成，後兩者構圖近似。不同的顏料，各有特色。

圖見88頁

很多人認為海景容易討好，像〈帆船〉在大浪中飄蕩，咖啡色的遠方並非雲彩，仍是浪花，帆船顏色鮮明，浪花的筆法似乎太寬，淹沒了帆船。〈日出〉畫了很多次，筆法畫中的天空，以寬斜線代替。

圖見93頁

花瓶、蘋果和畫框都是李奇登斯坦靜物畫中的主體，這裡的筆法畫都能稱職。〈二顆蘋果〉其中一個被切開，否則顏色的改變很難解釋。至於〈花瓶〉背景的黃色筆法長條，正是畫家提醒觀賞者的注意。〈畫框：竹材結構〉中的竹子只是在最靠內圈的部分，竹節分段清晰，外圍木板花紋，也是李奇登斯坦愛現的，很多地方他

圖見87頁

李奇登斯坦
有 T"aime 的室内 1994
油彩、馬格納顏料與畫布
280.6×426.7cm（左圖）

1996 年繪於鋁金屬上的
公共藝術
9.8×6.4×1.8m（右圖）

會藉機發揮。

　　將筆法畫製成雕塑，這是傳名最好的方式。從小件的〈飛揚的筆法〉到放在戶外的大件成品，九公尺高的鋁金屬，相當誘人。製作成桌椅，雖非實用，卻是好的藝術品，正與普普藝術宗旨符合。

　　到了一九九六年的戶外藝術品高達10公尺，像是恐龍的龐然大物，人們如何能忽視它的存在。李奇登斯坦的筆法雕塑早已名揚國際。

　　在他生命中的最後兩年，似乎頓悟了藝術的真諦，將過去所畫的人鬼交戰題材，歸納為天人合一，在筆法畫中略顯一二，而中國式山水畫，正是步上另一藝術道路的開端。可惜人體肉身無法永存，正如李奇登斯坦常說的：「藝術是永遠的，人生是短暫的」。

　　他早有準備，找到了接班人嗎？還是公開他的祕方，讓所有藝術家分享，繼續他未走完的路，完成他未做完的事。

　　〈霧景〉的意境已經不是抽象派，只有斑點幫助想襯托的實圖見157頁景，李奇登斯坦用拼貼的方式，嘗試多種版本，中國畫的味道已經浮現，他自己承認，宋代山水畫中樹的畫法，仍在研究階段。

　　看到油畫的霧，真有一種寂寞的感觸，畫家不在，空白的部分誰能補上？

留名畫史的大壁畫

　　當李奇登斯坦61歲的時候，接受了紐約曼哈頓的公正保險公司的壁畫要求，將在大樓內廳，靠電梯那面的五層樓高的牆上，繪製一幅大壁畫。

　　一九八四年的秋天，他先設計比較小的樣板，作為未來壁畫的依據。試用各種不同的色紙，訂購所需的材料與工具。年底，保險公司批准了他的草稿，整個的樣板，面積驚人34×17公尺，也有兩層樓這麼高，裡頭有畫，有貼、顏料與鉛筆並用。同時也以絹印斑點、著色的畫紙和鉛筆草稿剪貼合成。所有構思與主題設計，全部出於李奇登斯坦與兩位主要助手，合力促成。

　　整個模式版工作了六個月，其中要與大樓的建築設計師與材料

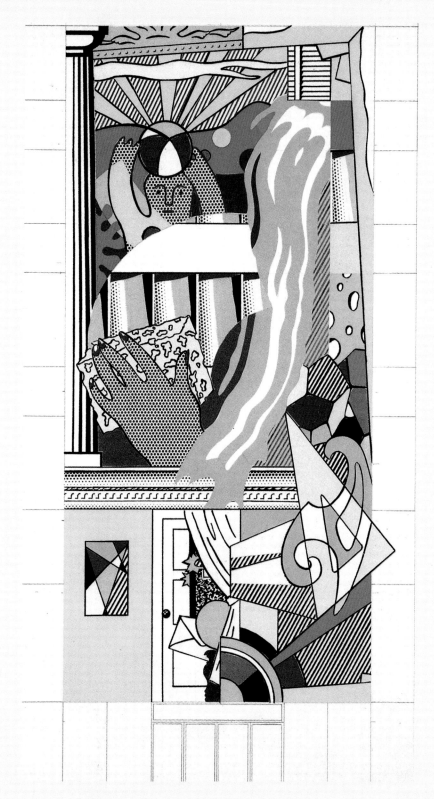

大壁畫草圖樣板最後的
定稿

攝影師艾得曼為李奇登
斯坦的壁畫工作留下了
完整的圖像攝影記錄，
以下為部分圖像介紹

初繪的草圖

以透明紙與鉛筆描繪草圖

需要的部分用黑筆畫深些，使得描圖容易些，同時略作增修。

先在透明紙上以鉛筆著色

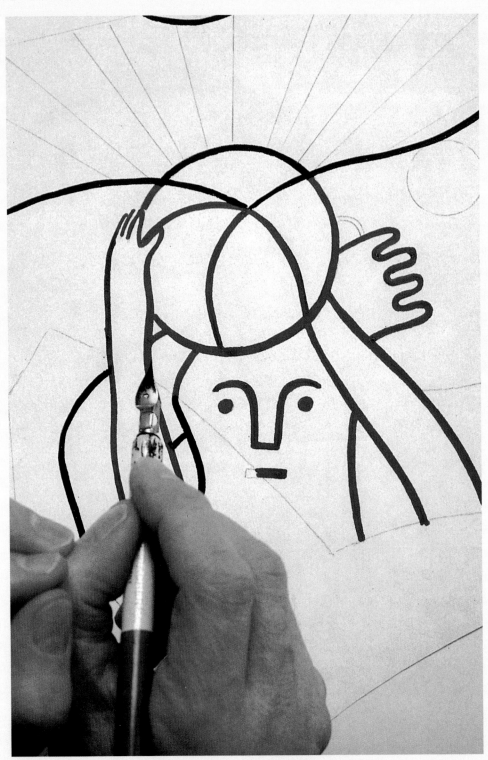

壁畫上端代表太陽升空，海灘球也象徵太陽，用黑筆加深輪廓。

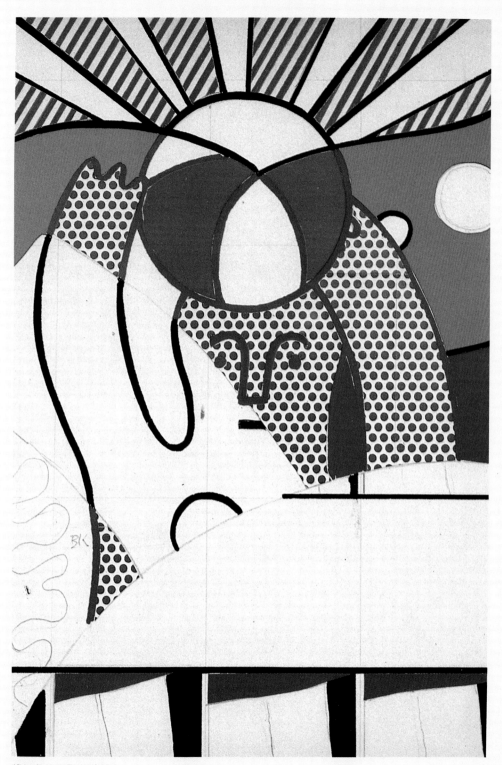

將紅色的斑點剪貼補上

為了作業方便，一層層的黏上。

嘗試不同附加物，窗子要掩蓋嗎？

具備各種顏色與面積的筆法畫，以應需求。

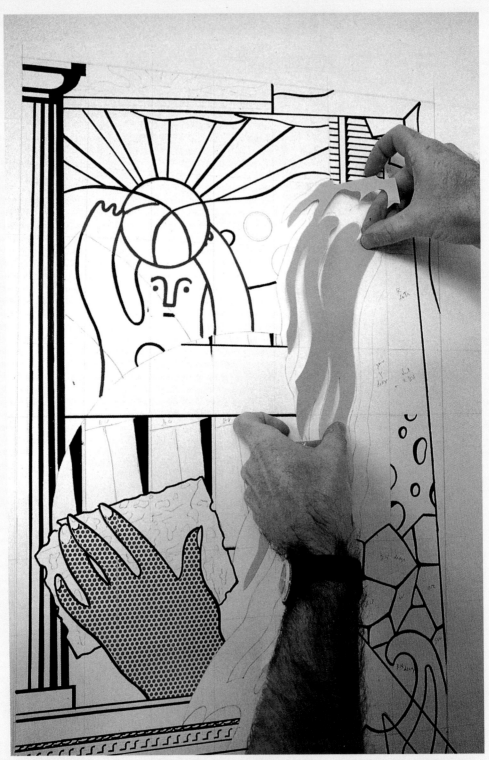

筆法畫是普普藝術的精華。李奇登斯坦以宏偉氣勢加深人們的印象，圖為將筆法畫貼在模型版上。

像是「瑞士乳酪」的塊狀，用尖刀分割。

工程師研商，壁畫進行不會破壞大樓結構，而壁畫完成後，也不會造成龜裂、剝落或其他損壞。李奇登斯坦必須測試不同黏性，適應壁畫表面，計算所需顏料，準備不同的斑點。當一切就緒，大壁畫開工，六週後完成。

　　壁畫面積68呎高，32呎寬，為了配合大樓內廳的原有設計，顧及窗戶與安裝的方便，分成三段。上段是畫了代表不同的天空，中段是一些不同的水流，下段是呈現不同的地面。這幅全紐約最大的公共藝術正式揭幕後，出現了兩極的評價。整個壁畫內容可分成21項的源流：

1.勒澤的〈舞蹈〉

2.古代建築：圖書館正面樓柱

3.李奇登斯坦〈平靜的海面〉

4.畫框的裝飾雕刻

5.畫框背面的輪廓

6.凱利（Ellsworth Kelly）的〈紅藍綠〉

確定石板的顏色

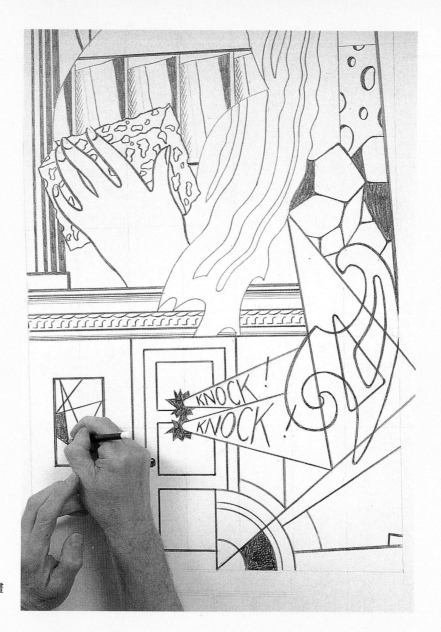

「完美的構圖」是在壁畫
左下方

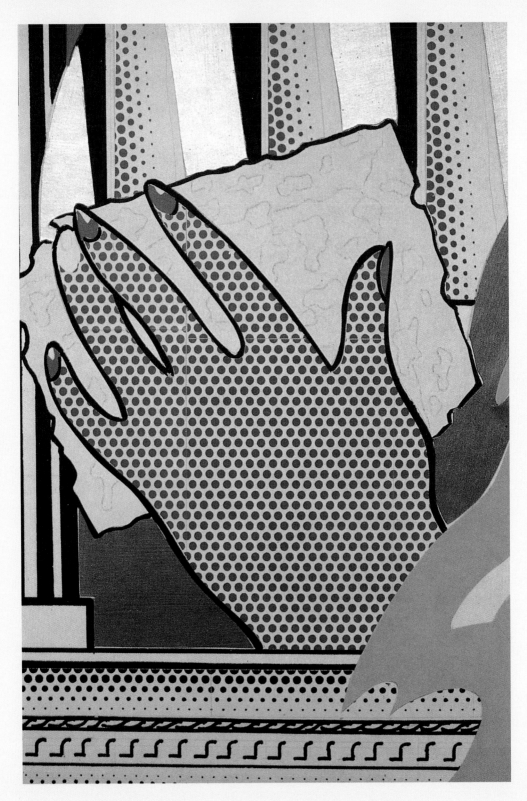

以黑膠帶來固定定位

整個手的斑點已經貼好，看起來像是要以海綿洗掉壁畫。（左頁圖）

12.杜庫寧的〈第八街的希臘建築〉

13.李奇登斯坦的〈畫室——腳療〉

14.紐約市區大樓的柱頂線盤

15.史帖拉（Frank Stella）的〈和平鴿〉

16.瓊斯（Jasper Johns）的〈紙的末端〉

17.筆記本封面

18.李奇登斯坦的〈紅酒的靜物畫〉

19.李奇登斯坦的〈敲門聲〉

20.勃拉克（George Braque）的〈欄杆的支柱〉

21.裝飾盤

　　大壁畫是李奇登斯坦從事藝術一生的綜合體。其中包括了六項自己過去的作品，採用了建築圖案，兩項都是屬於古代的，也有實物材料三類。廣告一則，保險公司大樓壁牆顏色也被考慮，剩下的全是模仿的，對象多達八位，歐美都有。至於繪畫種類，含蓋甚

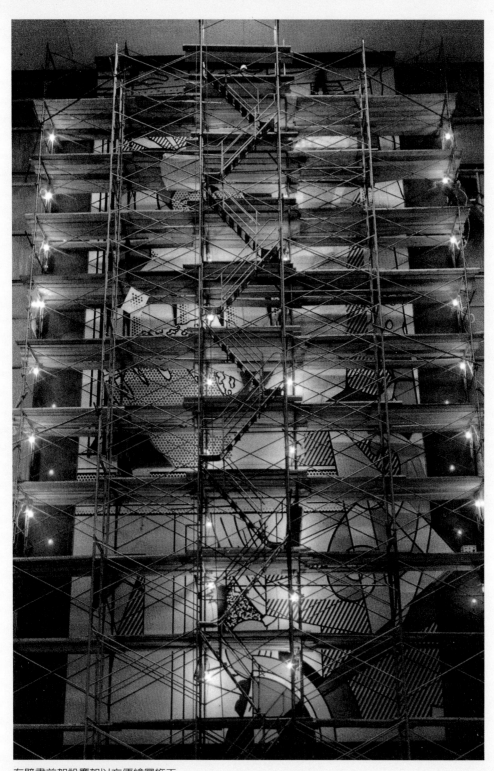

在壁畫前架設鷹架以方便繪圖施工

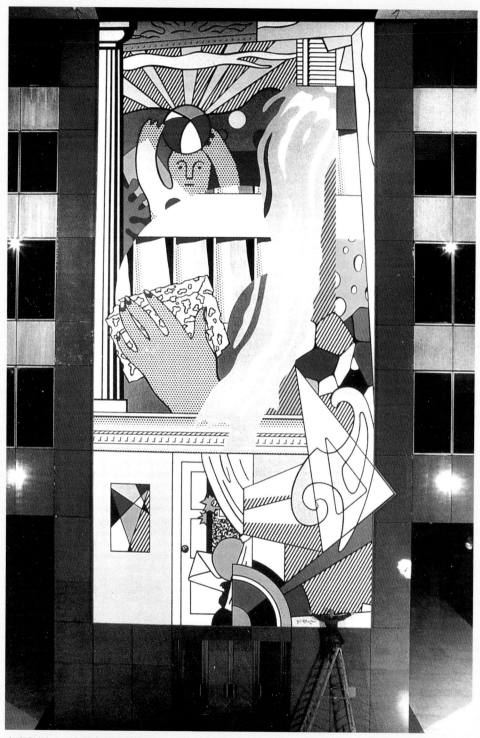

李奇登斯坦　**有藍色筆劃的壁畫**　1986 年　紐約 Equitable Tower
李奇登斯坦於大壁畫前留影。壁畫完成於 1986 年，面積有 68 呎 ×32 呎，相當於五層樓的高度。

廣，有室內畫、靜物畫、廣告畫、風景畫、抽象畫、筆法畫、斑點畫和連環圖畫。

李奇登斯坦的大壁畫，犧牲了他最愛的題材——愛情，沒有戰爭，暫時忘掉了畢卡索與莫內，主要是回顧過去的作品，呈現給今日的時代。

我們有一項簡單的統計數字，知道這項工程的浩偉：

1.全部顏料：大約30加崙

2.所用顏色：18種

3.畫刷種類：有36種，寬度由1-4吋

4.黑色膠帶：40卷

5.畫布：12捆厚重全棉的帆布

6面積：68.75呎高，32.53呎寬

李奇登斯坦非常重視這項交易，他要為短暫的人生，留下永遠的藝術，把握機會，好好表現。

遠在一九八三年的聖誕節前，他在里奧畫廊的牆上直接完成了百呎長的壁畫，準備多月，李奇登斯坦和助手們在兩週內完工，公開展覽一個月後，又全部刷掉，不留痕跡，今日只能從照片中得知。他的動機何在？部分理由是在擴大視野，嘗試在大範圍內作畫的樂趣，主要是得到更多的經驗，他非常滿意看著整面白牆。

李奇登斯坦接受了壁畫的條件後，先在畫室工作，三面都有窗，寬敞而明亮，心情也開朗。通常早上獨自工作，中午兩位助手才抵達，大家工作認真，氣氛輕鬆，古典音樂整日陪伴。凡是藝術上的最後著落，都由畫家自己決定。從保險公司得到大樓設計圖，確定壁畫未來安裝位置。

李奇登斯坦在一九六四年的世界博覽會，首次畫壁畫。他住紐澤西州，畫室很小，只將畫板靠在汽車間的牆面。壁畫製作最大問題不在畫板或畫本身，而是如何安置。直接畫在牆面，又是另外一種方式。安裝壁畫的現場，常是損毀壁畫的主要考慮因素。面積過大，仍須分裝，也就要計劃，全幅壁畫如何分段。

李奇登斯坦到了現場，站在平日用來清潔大樓玻璃窗的搖晃梯

上，或借用吊車，來繪底稿，這些工具主要便於移動。整個的顏料上色，全是在鋼鐵搭成的鷹架上完成。這時候新大樓尚未正式啓用，室內寒冷而灰塵滿處，所以壁畫的底漆由大樓的人員先漆，工作簡單卻相當耗時。

一九八五年夏天，攝影師艾得曼（Bob Adelman）答應爲李奇登斯坦壁畫的工作，留下全套的文件記錄。他不只拍攝了畫家在畫室與大樓現場的全部細節的過程，同時觀察工作進展，隨時向畫家請教發問，這些問題也都保留了，使我們對整個壁畫的進行，增加了更多的了解。艾得曼的攝影，不只重在技巧的表現，更能把握重點的發揮，文字的敘述交待得非常詳細，的確是相當好的指引錄。

獨樹一幟的室內畫

一九七一年古根漢的副館長戴安爲李奇登斯坦出版了包括有184幅繪畫作品的精裝大畫冊。這是他早期作品的精華，也顯示了十年中著筆的題材與源流。

奇怪的是，在李奇登斯坦最後十年歲月中，最顯赫的創作——室內畫，卻是一張也沒有出現在第一本的成名作中，或許是還未到與公眾見面的時候。

一九五一年，廿八歲的李奇登斯坦搬到克利夫蘭，在那裡住了六年，從事木刻手藝，而他的主要職業是櫥窗佈置，同時兼差做金屬片的設計。這項經驗與閱歷，開啓了繪畫事業的另一項泉源，也就是室內畫。

廿年後，他在紐約畫壇已能立足，成爲普普藝術的重要人物，嘗試室內畫，一半的時間在研究這項技巧，一九七〇至七八是他室內畫的第一期。

到了一九八二年，這項室內畫的作品似乎不再現身。因爲一九八一至九〇年間，李奇登斯坦專心於另一項創作——筆法畫。可是在一九九一年以後，到畫家去世前的這七年中，他又重拾室內畫，不但大量問世，同時另有新的境界，這是他室內畫的第二期。

一九七三年李奇登斯坦的「畫室系列」開工，原意應該是顯示

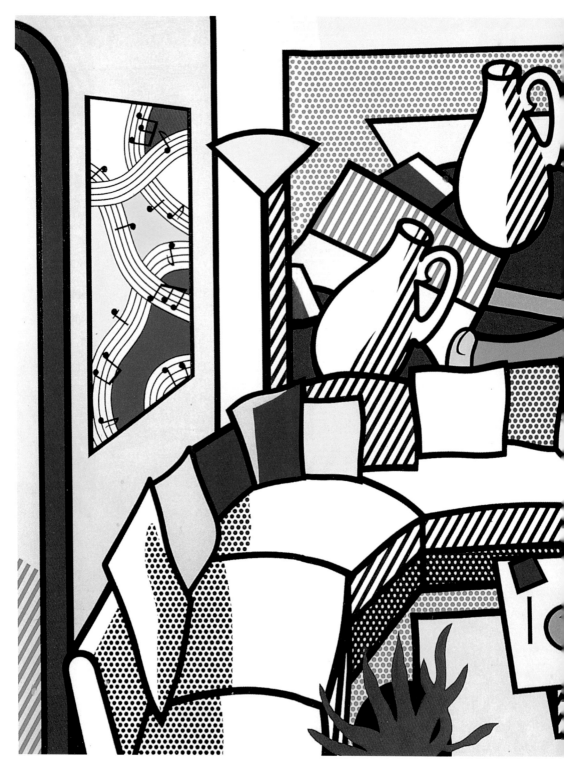

李奇登斯坦　**室內：完美的水壺**　1994　油彩、馬格納顏料與畫布　304.8×492.1cm

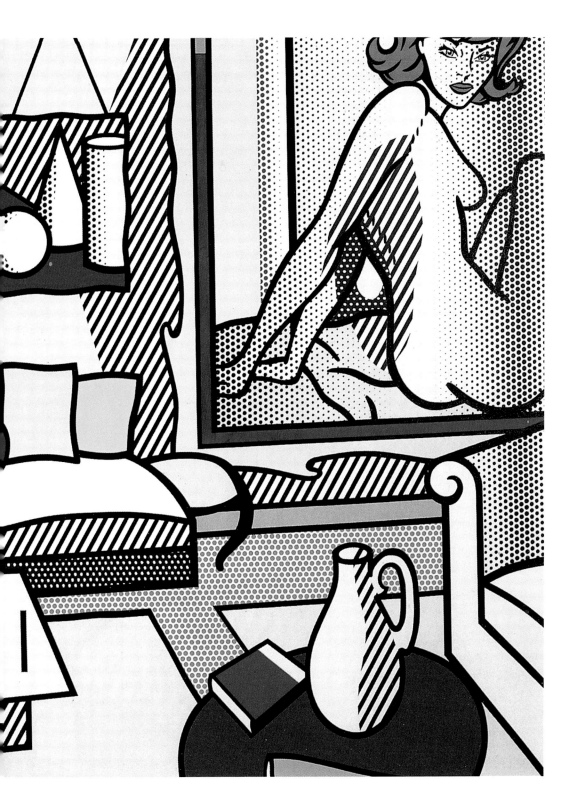

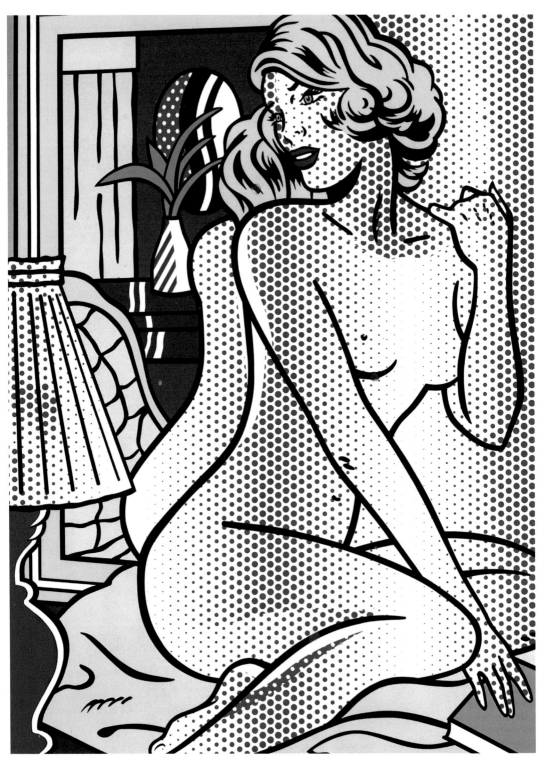

李奇登斯坦　**藍色裸女**　1995　油彩、馬格納顏料與畫布　203.2×152.4cm

畫室裡的情況：諸如畫單、顏料、工作台、畫板等，可是李奇登斯坦藉畫室開畫展。把他過去畫的重現於畫室系列的篇幅中，有的是同樣照畫，有的是略加增添，有的是新版本，當然也有一些是新作品。

這些畫框都是室內畫的主角。大部分掛在牆上，有的立在地面，或是屋角，有的大畫板變成了背景。當然每幅畫中，都會有些沙發、桌子、椅子、櫥櫃的家具。而李奇登斯坦會把他的畫室略加裝飾，放些花木、盆景、雕塑或果盤在適當的位置，所以雖是「畫室系列」，顯然也有部分的靜物畫，所以說是「畫中有畫」。

嚴格講，李奇登斯坦的「畫室系列」不是「室內畫」，卻是室內畫的源流，從此得到啓發，再加上過去佈置櫥窗的工作經驗，使得第二期的「室內畫」具有特色。他的分析與綜合的能力，幫助繪畫的提升，藝術家的高學歷，兼採各方優點，使得室內畫獨樹一幟。

李奇登斯坦的讀書人氣質，喜歡花工夫去做研究，他的準備階段很長，然後按照計畫進行，都在控制之下，才會正式執筆畫。每一幅畫的構圖、內容、位置、顏色，早已註明，多次練習，確定後，他的繪畫速度與進展，當然是順暢無阻。

一九九一年已經是68歲，正是第二高峰的起步，室內畫有驚人的成就，數量在20幅以上。這時候他有不少助手，跟他都有十年的默契，這也是工作得心應手的另一項理由。他待人寬厚，彼此合作相當愉快。

一九九九年七月二十四日至十月十日，芝加哥「現代藝術美術館」舉行李奇登斯坦的「室內畫」展。動員了他的家人與過去的同事共襄盛舉，推出了62幅以上的相關作品，重點是放在一九九〇年間的最重要的室內畫。

李奇登斯坦最大的成就，是將流行文化中最常見的影像，轉換成具有高度藝術與優美的繪畫。這次展覽不但將室內畫的代表作讓觀眾欣賞，更重要的是，每幅畫的動機，源流的材料，一併介紹給對普普藝術的愛好者。

我們發現電話本、連環圖、家具廣告、剪貼本與素描本，是他

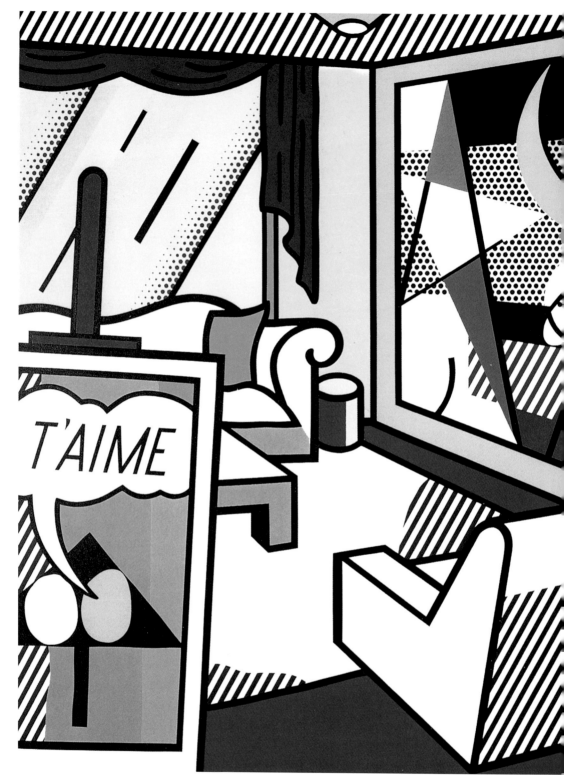

李奇登斯坦　**筆法畫**　1996　鋁金屬上漆 9×4×2.2m（第一版）

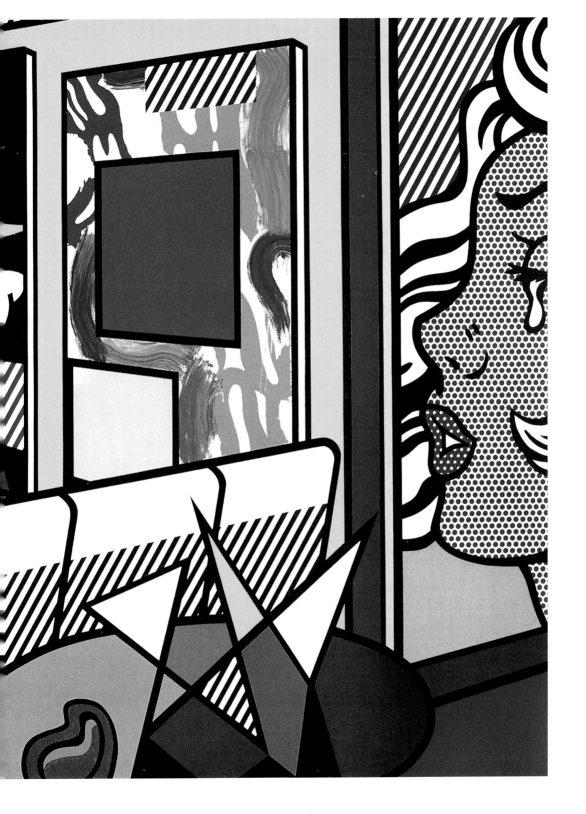

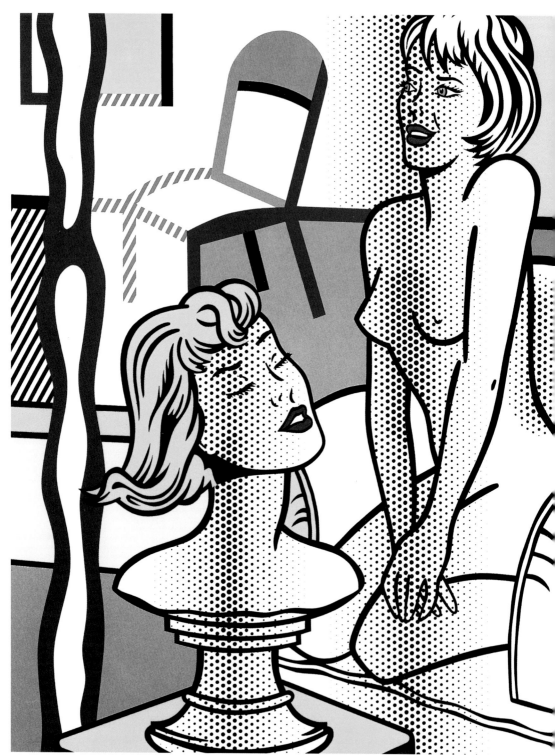

李奇登斯坦　**裸女與半身像**　1995　油彩、馬格納顏料與畫布　274.3×228.6cm

往後繪畫題材主要的依據。這些高水準的重新創作，無形中提升了流行文化的價值觀念，同時，也讓觀眾看到畫家的個性、理想與工作的方法。

一九八〇年美國的彩色雜誌奪占市場，充滿藝術的室內裝潢雜誌更受歡迎。像是《建築文摘》，使得一般中上家庭開始重視室內的佈置與擺設。

李奇登斯坦剪下報章雜誌上看起來悅目的小廣告，照樣臨摹重畫，放大成真實的世界，哪些去掉？哪些增添？這就是一張室內畫最早的草圖。

圖見21頁

遠在一九六一年，他對室內的佈置就有興趣，曾經畫過浴室、〈窗簾〉和〈長沙發〉，經他重畫後的作品都是簡單的圖案形式。在後來的「畫室工作坊」系列裡，變得比較熱鬧，不再是單獨的物件，像是〈腳療〉，牆上左邊的畫框成為主角。

李奇登斯坦的畫室正如畫中的情景，一點也不零亂，任何東西位置固定、安放整齊。

他對每一幅畫要求嚴格，一定要達到完美的境界，不停的更改與修正，有時候連他助手都嫌煩。李奇登斯坦的模仿畫，有些一眼看出源自何種畫派，或是哪個畫家，有些是了無痕跡，有的更是獨具匠心，總想安排美妙的室內環境。

圖見115頁

像是〈有非洲面具的室內〉，主體物——非洲面具，不仔細看，還不知道放在哪裡？而畫中的 圓形鏡子，到底是背景的裝飾物，還是畫家的作品〈 圓形鏡子〉其中第一項的材料來源〈隱士〉正是李奇登斯坦中國式山水畫中的一幅。

他不但畫了不少的鏡子畫，並且還利用鏡子的反射作用，增添了繪畫內容的多樣性。

另一幅畫也有類似情形，〈看得見戶外的室內〉中的「華盛頓肖像」，原意是呈現原作者史都特的代表作，可是目前顯示的是李奇登斯坦的新仿作。後人猜測，可能是未完成的作品，或是畫家半途生變。畫中的室外面積大於室內的位置，門與落地窗的顯示也不夠清晰，這些都是畫家自己才能解釋的。

一般畫家利用鏡子作畫，李奇登斯坦把整面牆裝上鏡子，在

〈藍色地板〉，因鏡子延伸了室內的空間，重覆了畫中每一件實體。而另一幅畫〈室內的壁紙與藍色地板〉只是不同的版本，若是仔細比較，確有很多相異之處，很容易發現將牆的黃色背景變成無色。

圖見108頁

〈三種不同反射的室內〉幾乎是壁畫面積的三幅一聯，內容毫不相關，仿三折鏡的方式作畫，說是三面鏡子的反射，事實上與實景無異。這種設計顯示了李奇登斯坦的天份，有些東西無法放在同一畫框裡，或是時間與地點的不同，甚而主題的不同，都可以用三折鏡來彌補，分開來，同樣是三幅各自獨立的繪畫。

圖見122頁

另一項有趣的結構是〈室內：完美的水壺〉，上半部構圖是四幅牆上的畫，下半部是室內擺設的靜物。牆上的水壺畫正是靜物畫——水壺的翻版。

圖見146頁

李奇登斯坦非常注意搜集材料，從不同來源重新加以編輯，去蕪存菁，強調主體，將輪廓以黑筆描繪，有時候先在素描本作研究，決定畫中每個個體的位置、大小與顏色。像是〈室內的盆栽〉由三項結構合成。

他把連環圖裡海邊的泳裝女郎，畫成室內的裸女，再加上一朵黃花，變成了新的室內畫：〈裸女與黃花〉。

圖見126頁

芝加哥美術館同時廣告展出兩件雕塑，一是〈圖畫與水壺〉，一是〈桌椅與花盆〉，都是由搪瓷和鋁合金製造，骨架為青銅鑄品。

李奇登斯坦確是有才華。一九九一年，他為加州的畫廊完成的八件版畫，主線都是親手木刻，色彩與效果都是上品。

如果畫家自然在世，可能暫時不會公開繪畫的材料來源，現場最珍貴的就是將每一幅畫的構成內容與成品可供比較。李奇登斯坦將平日搜集的圖片都放在筆記本裡，等要用時，重新再繪成自己所需的格式，以彩色鉛筆試繪，或是拼貼成定稿，油畫總是在最後出現。

每一幅畫的命名，是很多畫家頭痛的問題，最好別重覆，也不得模糊。用數字或以日期代替，固然省事，最後連自己都不知道畫過什麼？李奇登斯坦的〈藍色裸女〉完成於一九九五年，可是概念

圖見148頁

來自於一九六二年的連環畫。而名爲〈概念〉畫中的主體應該是女性，她是一位紅色裸女，內容包含了四項因素，幾乎是毫無關連，眞不知道李奇登斯坦取名的「概念」何來？牆壁上端四個英文字母，又是李奇登斯坦的文字畫。

圖見159頁

嚴格講，〈灰頂的房子〉與〈住家〉，不應該是放在這個範圍，不過看了清爽的外貌，眞想推門入內，瞧瞧室內的環境。後者是爲雕塑的樣板。

圖見152頁

漂亮的少女，一向是畫家專注的對象。而裸女卻在「室內畫」裡大出風頭。〈裸女與半身像〉的底稿很多張，石膏像的女孩比眞人還動人，看到了取材後，你會得到答案，爲什麼？

圖見123頁

〈三種不同反射的室內〉，不論從面積、構圖與內容，可視爲李奇登斯坦室內畫的代表作。留下了完整的製作過程，看看原始材料，再去欣賞整幅畫，他眞是有化繁爲簡的本事，清晰、明朗，搭配合宜，都是可愛的房間。

中國式的山水畫

一九九七年的三月十九日，波士頓美術館展出美國普普藝術李奇登斯坦的「中國式的山水畫」，這項展覽將延續到七月十六日，然後運往新落成的上海博物館，讓中國藝術界分享西方藝術家的成就。

這也是第一位美國藝術大師模仿中國畫，他的勇氣與敢於嘗試，令人佩服。中國傳統山水畫能改變它的形式嗎？西方世界對中國式山水畫又能了解多少？傳統的中國畫，能與現代的西方畫融爲一體嗎？相信李奇登斯坦也在求解。他爲西方與東方的藝術界，搭起橋樑，讓雙方都有更大的發揮空間。

《波士頓環球報》的藝術記者，認爲李奇登斯坦的中國山水畫，有點可笑與好玩。因爲畫家把樹的表現方式，自己也沒弄懂，有些枝葉高過主幹，而方向也沒拿準。中國畫裡的層層峰巒，被這位西方受過遠近透視法的學者，畫成平面。

中國山水畫的特徵就是天人合一，所有自然的景緻都是高山深

李奇登斯坦攝於他的繪畫作品〈中國山水圖〉是採取網點狀表現

李奇登斯坦　**小風景**
1996　油彩、馬格納顏料與畫布
76.2×76.2cm

李奇登斯坦　**霧景拼貼**
1996　膠帶、紙上彩繪、木版　103.1×113.7cm

李奇登斯坦　**霧景**
1996　油彩、馬格納顏
料與畫布
180.3×207.6cm

水，人物再多，也是微小的，配合住家的房舍、小橋、流水，都要非常仔細的搜尋，這些比例相信李奇登斯坦非常清楚，也牢記在心，可是一用上「斑點」的點綴，其大小面積全然相同，這就把主畫完全破壞了，整幅畫斑點在作祟，像是迷宮，看的人頭都暈了。

在李奇登斯坦一生的繪畫生涯中，嘗試不同的風格與體裁，轉換不同的主題，每次都有驚人之貌，慢慢地都能為人們所接受。可是這次的中國山水畫的展覽是在一九九七年的春夏之夜，想不到九月底，主人就離開了人間，連讓他辯駁與解釋的機會都沒有。

現場除了展出19幅中國山水畫外，另有一座木雕。同時把他的

許多速描本，也在兩個玻璃櫃內出現，這些都是中國山水畫主題的源流與概念何來？也證明他的中國風景畫，出自個人主意，確曾畫過不同的形態與表現方式。在開幕的當日，幾乎波士頓的華文媒體的記者都在會場，李奇登斯坦希望，特別是東方觀眾能給予意見。

他的繪畫方式是採系列似的，一項主題都要準備40張左右。這次的中國山水畫是一九九五至九六年的計劃，一共完成29張，比其他系列的篇幅要大，為了適應中國畫格式，有的像是長軸，有的設計成橫幅，他是費盡心血，最後挑了17件是在一九九七年的展覽會中出現。

在記者的訪問對話中，他總是自謙，號稱「假的中國畫」。可是在製作過程中，李奇登斯坦強調是在練習作古人，這樣才會使得畫的意境與層次提升。

「微小的人物與壯麗的自然相比較，也許心境寂寞，整個世界卻是美麗的。」這是李奇登斯坦選擇與喜歡中國畫的理由之一。他要讓中國觀眾了解西方人對中國畫的看法，同時希望中國畫能衝破攔阻，發揚於西方藝術世界。所以他的中國山水畫繼續要在上海的新博物館展出。李奇登斯坦從未去過中國，相信紐約的中國城，對他不會陌生。

73歲的畫家留了個馬尾頭，身著深色西服。事實上，他過去的畫，有些很近似中國山水畫，像是一九六四年的〈風景〉。再者，歸類於「筆法畫」中的兩張，幾乎是一景兩用：一是拼貼的〈霧景〉，一是油畫的〈霧景〉，而〈小風景〉也有東方氣氛，這三幅都是一九九六年的產品。

為了配合東方畫的格調，李奇登斯坦嘗試不同形狀的畫框，直的、橫的、　圓形都有。而在斑點使用方面，也有很多創新，點的大小與式樣更有變化，顏色也分深淺，甚而每排斑點以不同的色彩去強調背景。可是很奇怪，並不是每張中國山水畫都接受他的調配與指揮，有些真是不中不西，也讓畫家自己哭笑不得。

現場展出的速描本與剪貼本，也是畫家的部分心血，因為畫中的每個個體，他都一張一張的畫，只要選樣組合就是一幅畫，所以出版他的速描本與剪貼本，事實上也是藝術的成就。很遺憾的是不

李奇登斯坦　**住家Ⅰ**（雕塑的樣版）　1997
膠帶、印刷紙與馬格納顏料
34.2×57.1×13.3cm
（右頁上圖）

李奇登斯坦　**灰頂的房子**
1997　石墨、紙上色鉛筆　20.3×22.2cm
（右頁下圖）

曾印刷「畫展目錄」，這是波士頓美術館少有的情況。

　　李奇登斯坦為了畫中國山水，先去博物館參觀，仔細觀察與研究魔術式的山貌，又去買畫冊，了解與試用顏料，他是模仿典雅的宋代山水畫法，等這些步驟完成後，才把他自己過去慣用的斑點法，來配合中國山水畫，其目的是在增進高雅的氣氛，靈空的境界，因而斑點的面積、顏色、形狀，都有很大的改變。務必使格調東方化，讓畫中的小橋、流水、小舟、捲樹、儒石、學者，都是那麼勻稱，而有中國風味。

　　他先在一張硬紙板上作剪貼的功夫，把所有畫中的個體試放位置，隨意更換，一直到滿意為止，然後根據這張組合的剪貼物作畫。如果時間太倉促，你會發現，貼上去的材料會比畫的部分多。

　　〈隱士〉是印在博物館簡介的封面，也是唯一對外公開的中國山水畫，相信也是李奇登斯坦最滿意的一張。開幕當日，接受媒體的拍照，這是在報刊公開的〈小橋〉另外一幅〈霧景〉已在筆法畫中介紹過。這是目前唯一可見的三幅中國式山水畫。在這19幅中國山水畫中，以藍黑為主顏色，其次是綠，偶有其他點綴式的色彩。內容包括八大項：山、水、人、舟、樹、花、屋、橋。

結語

　　李奇登斯坦有兩個畫室，都有從天花板到地板的畫布升降系統，適應於任何面積與形狀的畫面，並且畫布可以隨時更換和顛倒作畫。工作坊有大面的鏡子，完成的作品，一定要在鏡子面前倒置，是否經得起構圖滿意的考驗。李奇登斯坦的「鏡子畫」，讓很多人看糊塗了，連他太太杜羅希（Dorothy）也說：李奇登斯坦的畫室裡有很多面大小不同的玻璃鏡，提供了充分的構思去想像，到底是在畫鏡子？還是鏡子反映的影像？有時候我們看他的鏡子畫，到底是從外面看進去，還是從裡面往外看？

　　李奇登斯坦從小喜歡音樂，所以畫室工作中，音樂不會停，尤愛爵士樂與德國古典音樂。他的橫笛就在最近處，後來學了薩克斯

李奇登斯坦　**自畫像**
1978年　油彩、畫布
177.8×137.2cm
私人藏

李奇登斯坦　**肖像2號**
1981年　畫布、筆法畫
177.8×137.2cm
私人藏

風，始終在奮鬥之中，如果仔細觀察，這些音符常會跳進他的畫中。

他有一套自創的調色系統。顏料以顏色分類，安放在架子上，每一排架子都有顏料圖表，分列所有標準的顏色，刷子、畫筆與其他工具，都有固定的位置，很少在地板上看到滴漏的顏料。

當李奇登斯坦看到了馬諦斯的〈紅色畫室〉後，決定也要為自己的畫室製造另一種氣象。所以有「畫室系列」的出現。

當在潛心研究筆法畫時，顏料與刷子的浪費是免不掉的。有時以海綿來模擬這種畫法，一則可少用顏料，同時會有意外的收穫。當畫刷掃過的畫面，誰也無法意料，顏料的擴散面、點滴的走向，與材料的品質都有關係，只有多練習，才能有效的控制。

李奇登斯坦不喜歡顯耀，懂得自我約束，常以低調來顯示幽默，絕不予人難堪，他是朋友群中的潤滑劑。既使他不發言，祥和的氣氛就在四周。當時的畫家都是他的朋友，從無同行的敵人。到了晚年，又與一群收藏家發展成另一種友誼。由於李奇登斯坦的名氣與待人，很多當今影壇的大明星都願意當陪客。

凡是跟李奇登斯坦工作的伙伴，真是如同家人，只要到畫室去看看，很多人羨慕這樣的環境。他照顧這些年輕人，同時也想到未來的發展與前途。兩位藝術家跟了他25年，其他三位都是在10年以上。當老畫家去世後，未亡人就讓這些最了解李奇登斯坦的知心朋友，去管理他的財產與基金會。

最難能可貴的是，李奇登斯坦的感恩與知遇。自從一九六七年開始認識里奧，兩人的合作關係，維繫一生。同時，他對朋友的忠誠也是少有。從一九六八到一九九六年，先後為加州的吉米尼（Gemini）畫廊寄出了124幅的作品，其中包括室內畫系列的八張版畫。

每個人都有缺點，李奇登斯坦害羞，所以自己儘量待人友善而開放，讓別人來接近他；記憶力也不行，多用筆記與練習本。各種設計圖、表格、進度表、手繪草圖都留下來，可是他覺得自己很幸運，被人接納，為藝術界認同，機遇與惜緣，讓他知道如何去回饋社會與大眾。

李奇登斯坦年譜

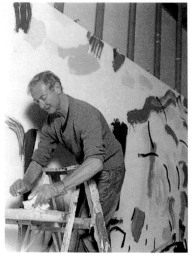

李奇登斯坦於工作室中
1985

一九二三　十月二十七日出生於紐約中產家庭。父親米爾頓・李奇
　　　　　登斯坦經營房地產。母親貝亞杜莉絲。一九二七年妹
　　　　　妹盧妮出生，家族四人生活幸福。（美國畫家桑・法
　　　　　蘭西斯出生）

一九三〇　七歲。進入私立學校。喜歡科學，愛聽廣播。

一九三三　十歲。設計飛機模型。

一九三六　十三歲。在紐約就讀法蘭克林學校，喜歡繪畫，在家裡
　　　　　學習素描和油畫。愛聽爵士樂，描繪演奏樂器姿態的
　　　　　人物畫。（弗朗哥就任國家主席，西班牙內戰開始）

一九三八　十五歲。以畢卡索為師。

一九三九　十六歲。參加紐約「藝術學生聯盟」暑期繪畫班。

一九四〇　十七歲。高中畢業，雷吉納多・馬修在藝術學生聯盟的
　　　　　夏季講座，對他影響很大。進入俄亥俄州哥倫布的俄
　　　　　亥俄州立大學美術學系就讀。霍特・L・薛曼教授（素
　　　　　描）的畫面構成與造形分析的講義，引起他對學習製
　　　　　圖的興趣。（德國進入巴黎，日、德、義三國成立軍
　　　　　事同盟。保羅・克利去世。）

一九四一　十八歲。最早畫人物像和靜物。

一九四二　十九歲。傾向於自由的印象派。

李奇登斯坦九個月大時，坐在手推嬰兒車裡。

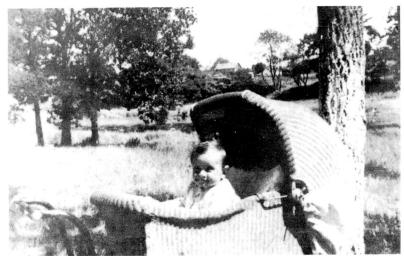

李奇登斯坦 22 歲時的軍裝照 1945

於作品鏡子 No1 前攝影 1977 （右圖）

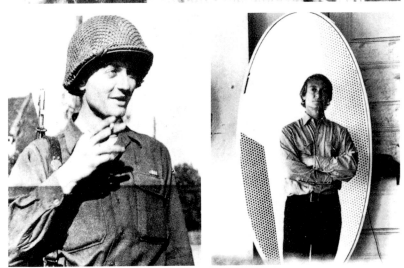

一九四三　二十歲。二月，第二次世界大戰，陸軍徵兵，從軍赴歐。（沙特發表《存在與虛無》。）

一九四四　二十一歲。先後到過英、法、比、德各國。

一九四五　二十二歲。赴巴黎學法文。

一九四六　二十三歲。父親去世，一月退伍，回俄亥俄州立大學，取得學士學位後，攻讀博士課程。（第一屆聯合國安全理事會成立。）

一九四八　二十四歲。入俄亥俄州大學研究所。完成第一張版畫，嘗試立體派、印象派繪畫。

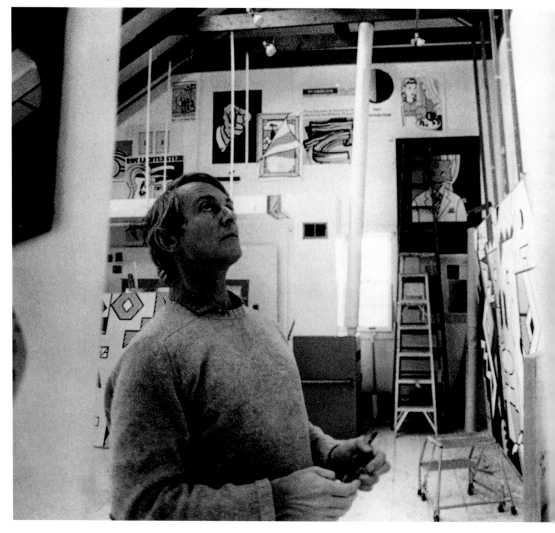

李奇登斯坦於南安普敦
（Southampton）工作
室 1979

一九四九　二十六歲。取得俄亥州立大學美術博士學位。被聘爲
　　　　　該大學講師。六月二日與依莎貝爾・薇爾遜結婚。
　　　　　（一九六五年離婚）。（北大西洋公約組織成立。）

一九五〇　二十七歲。畫美國西部牛仔與印第安人。

一九五一　二十八歲。四月，生平首次個展在紐約卡巴克畫廊舉
　　　　　行。此時開始製作木版與銅版畫。秋天，移居俄亥俄
　　　　　州的克利夫蘭。從事製圖、圖案、板金設計等創作。
　　　　　（太平洋安保條約簽字。）

一九五二　二十九歲。以櫥窗佈置爲職業。創作美國史及美國西部

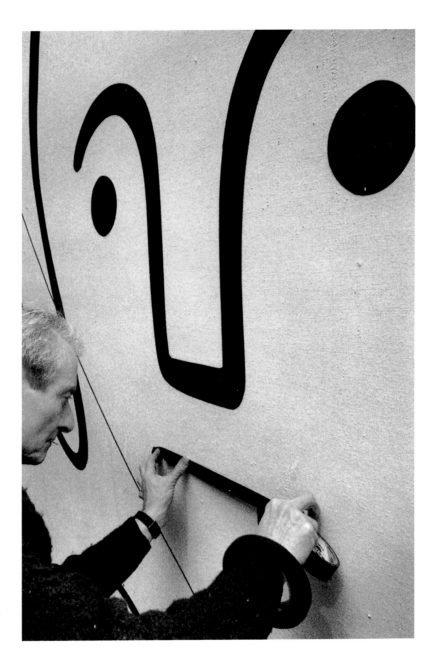

畫家以黑寬膠帶來定型臉部

　　　　　爲題材的繪畫。（保羅・艾呂爾去世。）

一九五三　三十歲。兼差金屬片的設計。

一九五四　三十一歲。長子大衛・赫得・李奇登斯坦出生。（馬諦斯、德朗去世。）

一九五五　三十二歲。專心繪畫時間漸多。

一九五六　三十三歲。次子米求‧威爾遜‧李奇登斯坦出生。繪
　　　　〈十元紙幣〉。（帕洛克、羅蘭姍去世。）

一九五七　三十四歲。回紐約，任教於紐約大學至一九六〇年。製
　　　　作抽象表現主義作品。（歐洲經濟共同體、歐洲原子
　　　　力共同體簽約。卡繆獲諾貝爾文學獎。）

一九五八　三十五歲。繪卡通，以抽象畫為主。

一九五五　三十六歲。創作系列抽象畫，嘗試筆法畫。

一九六〇　三十七歲。任教羅傑士大學（至一九六四年）。畫廚房
　　　　系列。（卡繆去世、非洲諸國相繼獨立。）

一九六一　三十八歲。改變五〇年代的畫風，作品消失繪畫性。
　　　　開始專心於連環漫畫和廣告畫的意象入畫。作品獲里
　　　　奧‧卡斯杜里賞識，與該畫廊簽約。在里奧畫廊開始
　　　　見到安迪‧沃荷作品。（東德與西柏林的交通終斷。
　　　　蘇連成功發射人造衛星第一、二號。海明威去世。）

一九六二　三十九歲。在里奧‧卡斯杜里畫廊舉行個展。繪空戰實
　　　　況，以單一意象（杯子、廚房用品等）、漫畫意象為
　　　　主題作畫。十月，參加首次重要的普普藝術展「新寫
　　　　實主義」展（在紐約希得尼‧賈尼斯畫廊）。模仿蒙

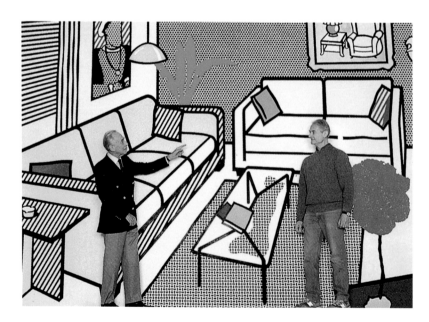

里奧‧卡斯杜里與李奇
登斯坦於室內畫前留影

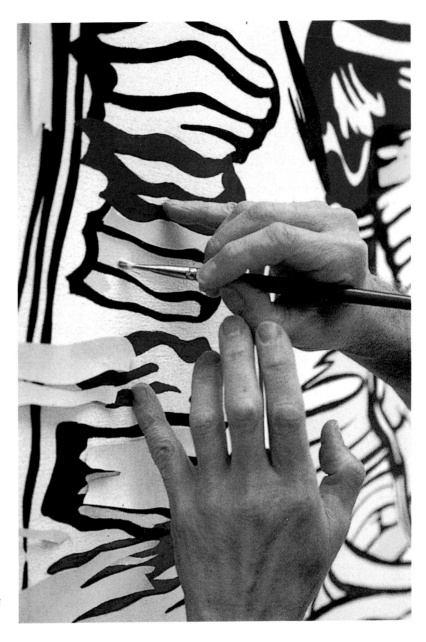

筆法畫系列的開始
1981

　　　　　德利安構圖作畫。（美國成功發射人造衛星第一號。
　　　　　阿爾及利亞獨立。）
一九六三　四十歲。移居紐約二十六街。六月在歐洲舉行最初的個
　　　　　展（巴黎伊莉安娜・索納海德畫廊）。（甘迺迪總統
　　　　　被暗殺、勃拉克、考克多去世。）

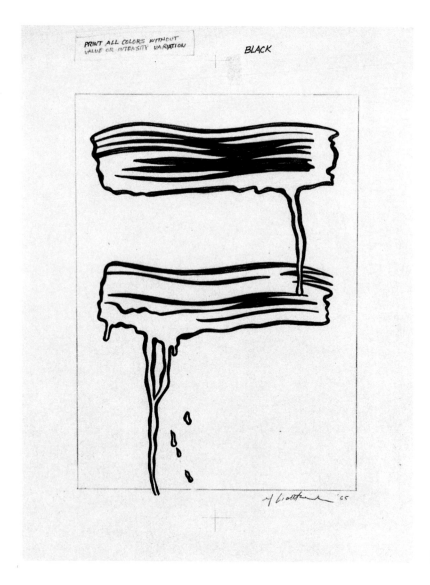

筆法研究

一九六四　四十一歲。辭教職，專心作畫，重點在風景畫及以女
　　　　孩爲主題的畫。紐約世界博覽會，建築師菲力普・強
　　　　生設計圓形劇場，邀請九位畫家及雕刻家參加外壁裝
　　　　飾，李奇登斯坦也名列其中。參加瑞典斯德哥爾摩舉
　　　　行的「美國普普藝術」展。創作系列「建築遺跡」，
　　　　意象取自希臘神殿、金字塔、歌德大教堂。（法國承
　　　　認中華人民共和國，東京奧運舉辦，美國成立公民權
　　　　法。）

筆法畫繪習 約 1979-80

一九六五　四十二歲。離婚，從事筆法畫。設計紐約舉行全美漫
　　　　畫家協會大會海報。創作系列「爆發」雕刻。參展惠
　　　　特尼美術館舉行的「美國現代美術」展。開始創作陶
　　　　釉彩女子頭像系列作品。（美軍參加越戰；邱吉爾去
　　　　世。）

一九六六　四十三歲。重繪三〇年代題材的畫。製作傑克森陶器公
　　　　司簽名食器（800件）。十一月在克利夫蘭美術館舉行
　　　　個展。（詩人評論家安德勒‧普魯東去世。）

一九六七　四十四歲。作品爲文字畫和戰爭畫。四月，在加州的帕
　　　　薩迪納美術館舉行首次回顧展。製作參加蒙特利奧世
　　　　界博覽會大規模作品。十一月，在歐洲的美術館舉行
　　　　個展，巡迴阿姆斯特丹、倫敦、柏林、漢諾威展出。
　　　　製作「現代雕刻」系列作品，主要裝飾於劇場入口、

於工作室中繪畫的李奇
登斯坦 1984

飯店酒吧，採用玻璃、大理石、鋁等素材。（第三次
中東戰爭爆發。）

一九六八　四十五歲。創作鏡子畫系列。十一月一日與杜羅希・芭
　　　　　茲卡結婚。

一九六九　四十六歲。二月，在洛杉磯州立美術館舉行展覽，於
　　　　　洛杉磯學習電影製作。六月，出版《浮翁大教堂》、
　　　　　《麥草堆》版畫集。九月，在紐約古根漢美術館舉行

回顧展，其後巡迴美國展出。（美國阿波羅登陸月球成功，有關越南和平巴黎會談舉行。）

一九七〇　四十七歲。嘗試壁畫。移居長島。製作杜塞道夫大學醫學院四件大壁畫。製作大阪世界博覽會海景電影上映。創作系列〈鏡〉畫，拍攝紐約華爾街攝影作品。開始靜物畫的連作。（美國介入高棉政變，美軍出擊。英國保守黨選舉勝利。羅斯柯去世。）

一九七三　五十歲。創作畫室系列。先後在里奧・卡斯杜里畫廊、聖路易、明尼阿波利斯、瑞士巴塞爾的畫廊舉行個展。（東西德加入聯合國、第四次中東戰爭引起石油危機，畢卡索去世。）

一九七四　五十一歲。創作「義大利未來派」系列作品，引用巴拉、卡拉的繪畫。（尼克森總統辭職。）

一九七五　五十二歲。繼續創作靜物畫，嘗試「純粹主義的繪畫」系列作品。在巴黎龐畢度中心舉行素描展，巡迴柏林展覽。在佛格美術館舉行作品展。（越戰結束、墨西哥舉行國際婦女年世界會議。）

一九七六　五十三歲。創作辦公室靜物畫。

畫家坐在畫作〈反映：星期天早上〉前 1989

一九七七 五十四歲。創作「超現實主義」系列作品。在里奧畫廊
　　　　個展。

一九七八 五十五歲。一月在加州的艾斯畫廊舉行「超現實繪畫」
　　　　展。十一月在波士頓現代美術館舉行「1965-1970年現
　　　　代繪畫」展。完成第一件公共藝術，10呎的鐵塑美人
　　　　魚，位於邁阿密海灘。

一九七九 五十六歲。創作「美國印第安」系列作品。里奧畫廊新
　　　　作展。（美國與中國建交，蘇軍入侵阿富汗。WHO發
　　　　表天花已從全世界根絕的宣言。）

一九八〇 五十七歲。在紐約曼哈頓置產。創作「表現主義」系列
　　　　作品，引用馬爾克、基爾比納作品。（莫斯科奧運舉
　　　　辦，沙特、希區考克、馬里尼去世。）

一九八一 五十八歲。聖路易美術館籌劃李奇登斯坦一九七〇年
　　　　代以後作品大回顧展，巡迴美國八個美術館、歐洲
　　　　及日本展出。十月在惠特尼美術館舉行一九七〇年至
　　　　一九八一年版畫展。（法國密特朗總統就任。）

一九八二 五十九歲。繪畫剪貼混用，多爲「雙折畫」。

畫家在做木刻版畫

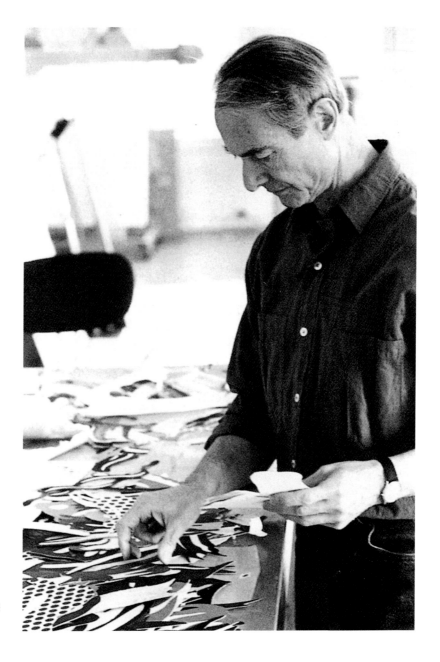

使用筆法畫創作中的李
奇登斯坦

一九八三　六十歲。九十六呎長壁畫出現在里奧畫廊。在日本舉行
　　　　　巡迴展。（米羅去世。）

一九八四　六十一歲。開始作大壁畫。在瑞士巴塞爾、芝加哥發表
　　　　　新作展。（夏卡爾去世。）

一九八五　六十二歲。同時進行筆法與抽象畫。在明尼阿波利斯

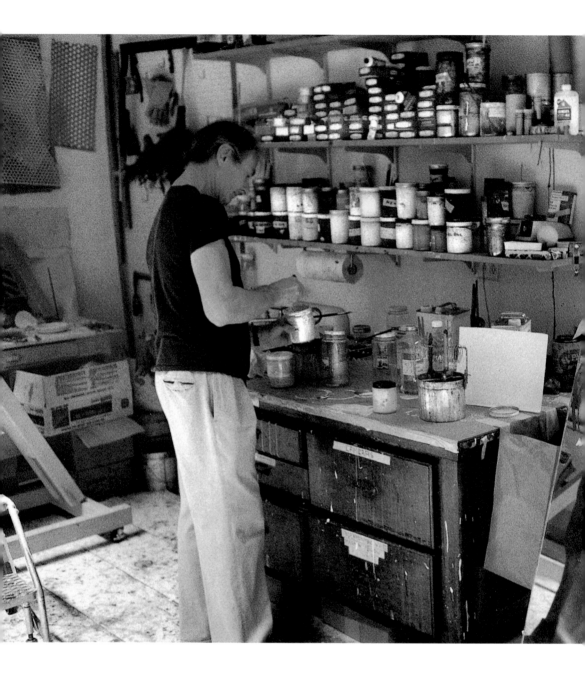

的沃克藝術中心舉行「一九七七～一九八四年雕刻
展」。里奧畫廊風景畫展。
一九八六　六十三歲。紐約保險大廈大壁畫完成。
一九八七　六十四歲。三月在里奧畫廊舉行「不完全繪畫」展。
　　　　　先後在阿姆斯特丹、以色列、愛爾蘭、法蘭克福、牛

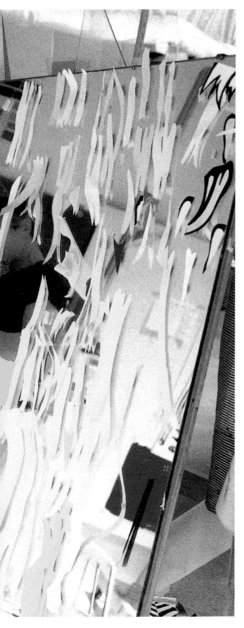

畫室一角的大鏡子準備
了不少現成、剪下來的
「筆法畫」

津、華盛頓舉行盛大回顧展。（安迪‧沃荷去世。）

一九八八　六十五歲。仿歐洲畫派宗師作品。二月在紐約和芝加哥畫廊舉行「李奇登斯坦的畢卡索」展。（蘇軍從阿富汗撤軍，簽和平協定。）

一九八九　六十六歲。創作「反射」系列作品，十月在里奧畫廊舉行「反射」展。擔任羅馬「美國學院」駐校藝術家。

一九九〇　六十七歲。創作「室內畫」系列，引用電話簿的室內及家具廣告。（東西德統一，成立德意志聯邦共和國。）

一九九一　六十八歲。完成多幅室內畫。「李奇登斯坦與安迪‧沃荷的繆斯」展在東京舉行。「反射與室內」展在巴黎舉行。（蘇聯解體。）

一九九二　六十九歲。為巴塞隆納奧運製作大型雕塑。一月，德國科隆的路德維希美術館舉行大規模普普藝術展。二月在里奧畫廊舉行「室內展」。

一九九三　七十歲。筆法畫製作雕塑，置於東京。

一九九四　七十一歲。創作女性裸體畫系列。在紐約古根漢美術館舉行大回顧展，並巡迴洛杉磯、慕尼黑、漢堡、布魯塞爾、俄亥俄州哥倫布展出。

一九九五　七十二歲。創作中國式山水畫。

一九九六　七十三歲。在里奧畫廊展出中國山水畫作品。

一九九七　七十四歲。完成新加坡筆法雕塑。九月二十九日去世。

國家圖書出版品預行編目資料

普普藝術的超級明星
李奇登斯坦 = Roy Lichtenstein / 李家祺 撰文
初版 -- 台北市：藝術家，2008.5 [民97]
176面：17×23公分 --（世界名畫家全集）

ISBN 978-986-7034-87-8（平裝）

1.李奇登斯坦（Roy Lichtenstein, 1923-97）
2.藝術評論 3.畫家 4.傳記 5.美國

909.952 97007862

世界名畫家全集

李奇登斯坦 Roy Lichtenstein

何政廣 / 主編 李家祺 / 撰文

發行人 何政廣
主　編 王庭玫
編　輯 謝汝萱
美　編 雷雅婷
出版者 藝術家出版社
　　　　　　台北市重慶南路一段147號6樓
　　　　　　TEL：(02)2388-6715
　　　　　　FAX：(02)2331-7096
　　　　　　郵政劃撥：01044798 藝術家雜誌社帳戶

總經銷 時報文化出版企業股份有限公司
　　　　　　中和市連城路134巷16號
　　　　　　TEL：(02)2306-6842
南部區域代理 台南市西門路一段223巷10弄26號
　　　　　　TEL：(06)2617268
　　　　　　FAX：(06)2637698
製版印刷 新豪華電子製版股份有限公司
初　版 2008年5月
定　價 新臺幣480元

ISBN 978-986-7034-87-8（平裝）

法律顧問 蕭雄淋
版權所有 不准翻印
行政院新聞局出版事業登記證局版台業字第1749號